單 燈 人 像

預視現場，用一支閃燈打出各種可能

一 暢銷經典版 一

攝魂烈日破

八月的一個夏日道慈找我喝咖啡，原本以為只是同行朋友間的閒聊，結果想不到是約我替他的新書寫序，我其實非常驚訝，一本以閃燈應用為主軸的攝影書，找了像我這樣以自然光拍攝為主的攝影寫序？這種奇怪的要求我這輩子沒見過（吳孟達口氣），簡直像是包南部粽的店家居然找了賣北部粽的阿伯來推薦一樣。

不過在看完之後就理解了，因為從一個自然光為主的攝影角度來看，這本書許多範例都讓我驚奇，這種驚奇來自於「原來只要一支小閃燈就可以逆轉現場？！」書中有些場景是我拍自然光常遇到的死角，例如，戶外頂光人在紅色溜滑梯旁邊，或者人在大太陽底下的草地（尤其拍小孩的高度會接近草地），這些看似適合自然光的環境其實都是陷阱，因為畫面裡的色塊在陽光反射後會把人的皮膚顏色吃掉，使得後製時人的膚色調整陷入怎麼調都不對的困境。

而這些竟然只要一支小閃燈就可以逆轉，難怪我很喜歡的電影攝影師李屏賓曾說：

「要做一個攝影師，你第一個要了解燈吧。」

確實無論你是職業攝影或一般的攝影愛好者，幾乎至少會有一支燈，即使我以自然光拍攝為主，但我仍然有四支機頂閃和一支外拍燈，畢竟少用燈是一回事，但你不能不懂燈。自然光與閃燈之間並不是像巴勒斯坦與以色列的對立，當然也不像南部粽與北部粽的對立（笑），尤其單燈需要佈置設定的時間與人力都十分精簡，在工作上接近使用自然光拍攝的靈活度。

我們喜愛用自然光是因為相機科技的進步，已經不是過去底片時代 ISO 800 就稱為高感光，對全幅數位單眼來說即使現場很暗，依然能只靠機身把 ISO 拉高來壓制它，所以使用閃燈的必要性比過去減少，也因此我在需要打燈的時候是相同的想法，幾乎都是為了要壓制現場的暗而用，這個壓制暗的想法帶來的結果是打燈後雖然把現場光線統一了，但在後製時反而難以讓色彩有更多層次變化。

所以在色彩的調整這件事情上面，是愛用自然光的攝影者不太愛用閃燈一個很主要的原因，但是看了道慈拍的範例，讓我對打光（尤其是單燈）有了很大的轉變，在此引述一篇我特別喜愛的章節，在南機場老屋拍攝的「從天而降的光」：

"……當時間來到傍晚，其實陽光已經沒有辦法穿入貌似 V 字型的陽台，如果不進行補光，基本上 Tu Mi 身上不會有光線，因為這邊的構造是三層樓的，於是我請 Raphael（助手）直接到三樓，從較高的角度利用 AD-200 穿過布雷達補光，由於燈距較長，光線較硬，但這也比較符合現實狀況下，如果有陽光穿入會形成的效果。

其實把燈舉高的機會很多，舉凡樹林、巷弄或是室內，因為模擬陽光／室內燈光，讓光線由上而下成了許多時候多最合理的光線方向。其實就像頂光那樣，我會請被拍攝的對象，適當地調整下巴的角度，來控制臉上陰影的分佈……"

拍攝環境的結構，為什麼這裡要用燈，燈亮不亮影響了什麼？為什麼選擇從這個角度和距離來打

燈……短短兩段文字，沒有用複雜的術語就把這個環境用光的脈絡說的清楚明白，即使我們人沒有在現場也能透過文字在腦中讓環境變得立體。

我特別喜歡南機場老屋這篇，有個原因是這個場景讓我想起李屏賓、侯孝賢導演在拍攝電影《海上花》的描述，《海上花》的拍片現場其實是一片黑，侯導是想要寫實的，但如果照寫實法去拍，拍不出那些顏色與質感，所以李屏賓自己設計幾個燈當做油燈的光。

但這光還是真實的，只是把它擴大和豐富了。

書裡南機場這篇對應的範例可以看到閃燈的光是沒有痕跡的落在畫面裡，我們會觀察到光的質感但不會先去想「哦，這個攝影師有打光」，因為他不是用光去壓制現場，而是讓這些另外打出來的光延伸於老屋的暗之中，所以在後製色彩依然能有很好的變化和層次，包括我在內很多朋友以自然光拍攝，有個很大的原因是自然光在後製底片感色調比較順手，但書中在夜市街拍的幾張照片雖然以單燈拍攝，那種底片感的色調比起用自然光卻是有過之而無不及。

我常常提到一句話：「自然光可以拍的很假，打燈也可以拍的很真實」，書裡我看到許多如何讓打燈拍的很真實的具體做法，以及更重要的：想法。

看完這本書讓我回想起三年前讀《預視》的心得，雖然兩者的內容很不相同，《預視》談的多是概念，而本書則幾乎建構在實作範例，但相同的是想法兩字，想法永遠是在技術與器材的前面，也凌駕於技術與器材之上，比如有張旋轉木馬的照片，這類木馬轉動時以後廉同步拖曳背景光條的流動感，雖然帶有技術含量但並不是太稀奇。

稀奇的是，這張照片裡的木馬根本沒有轉動，動的是拍攝者道慈自己。

《一代宗師》裡有一句：

「老猿掛印回首望，關隘不在掛印，在回頭。」

想法就是回頭。

我和道慈都愛打電玩，最後我以遊戲《超級機器人大戰》來做個比喻，多燈就像五機合體的超電磁機器人，當五機組合後使出「超電磁縲旋」自然有很大的威力，而單燈像真蓋特，當你把一支燈練足了就如同駕駛的龍馬氣力到達 130，可以使出一擊打掉 BOSS 的大絕招「攝魂烈日破」。

ストナァァァァ・サァァァァンシャイン！！！！

這本書，就是通往習得「攝魂烈日破」的道路。

火影忍者渡

　　我左思右想希望自己能想出個完美有力的開頭，讚揚這本書歌頌張道慈，只可惜已經先看完賴小路的推薦序，不看沒事讀完卻覺得五十肩恐怕要變八七肩了。小路讚頌詞篇幅媲美橫跨歐亞大陸，我安排自己接在後面若只寫鬼島蕃薯小字句，實怕寒酸上不了檯面。想了想，不如就從我在這本書中所擔任的角色來作為切入點好了。我的第一角色：道慈的朋友。

　　作為道慈的朋友。這個切入點很明顯地你可以看出來我只是拿來充場面撐字數用，其實我們平常沒啥事並不會特別聯絡，因為他一直都很忙而我有時忙有時廢，唯有彼此在工作閒暇之餘聽音樂會偶爾交流。不過，一個人聽什麼音樂，這跟你該不該拿起這本書可能就有些關聯了，音樂品味非市場主流的道慈（註：非市場主流是稱讚，代表選歌有自己的想法）曾幫金曲最佳樂團得主——草東沒有派對，拍攝樂團現場 live 表演紀錄，重點是被「攝魂烈日破」拍過就會得獎，知道該怎麼做了吧？

　　我當時問他：「你拍這有收費嗎？」他說：「沒，純粹拍興趣。」外國人說免費是人生中最棒的事，願意無條件將自己的天賦能力以各種不同的形式免費贈送給他人的人，世風日下，且讓我們稍微放低道德標準，應該算是還可以中上中上的吧！我認為一本書的價值，其背後的內容產出者非重要，從他的行事作風便可以看出來值不值得你花些心力在上頭。正所謂女怕嫁錯郎男怕入錯行，而讀者最怕買到看不懂用不著的書。

　　我想，道慈把自己在攝影這條路上的摸索、探險、成敗等心路歷程，用他那纖細生物系讀書人的思維，濃縮箇中菁華轉化成書的型式伴你左右。若你此時拿起這本書，代表你眼前可能正有解不開的關卡，千萬別客氣，儘管毫不猶豫地用他的肉身作為橋樑，大膽地踩過他，你會走向更偉大的世界航道。

　　作為道慈的編輯。其實我是從這個身份開始認識他的，遙望當時與道慈合作的第一本書《浴室》，還記得他好像隨時都會戴頂鴨舌帽，當然現在也是啦，我曾暗自猜想他可能是想營造一種法國巴黎小畫家的感覺，加上他聽的音樂，不難想像他肯定是個「假掰文青」。他來找我談的時侯，說原本是想做 HDR，不

過想法變了，他要寫一本不是在講後製的後製書，我心想，幹嘛浪費我的時間，大哥！我很忙啊忙著回去位置上耍廢呀。嗯，後來，你們如果有進浴室大概也知道他寫了什麼，這邊就不贅述了。

編輯這本書，我跟他討論了一些想法，我們都知道攝影這興趣挺燒錢的，一般人剛開始哪有可能就拿五、六支燈在那邊瞎閃，每閃一下都是血在噴啊！既然 Zack 是影響啟發你的人，何不激活自己，不管外頭世界怎樣轉動變化，我們一起鼓起勇氣像電影《127 小時》裡的 Aron Ralston 自斷一肢手臂挑戰自己的極限，當然是不用博生死到像楊過當最帥斷臂俠，只要拍人像都用單燈就好，手臂還是留著比較對得起父母。（當然我是絕不會承認這是拿石頭砸自己的腳，因為要砸也是砸道慈的腳。）

單燈通常是打光初入門肯定會遇到的第一種拍照情境，很多時候，我們常在追求眾多的設備中迷失自己，忘記自己剛拿第一支燈的模樣。如果你目前剛從一支燈開始，讚美你，這中間的過程有無限可能；如果你手上有很多支燈，讚美你，學習取捨的過程能幫助你清晰自己的初衷。單燈的行或不行，道慈都有在這本書裡面提到，但他能做你一定也能做，而他做不到的，我想應該能啟發你，你或許會有不同的想法。

作為道慈的讀者。我是這本書的第一位讀者。我見到作者的幽默，習得作者的技法，領略作者的心法，更感受到作者的攝影精神。他說如果可以在拍攝前置作業就能完成的事，為何要留到後製再搞死自己？他說如果你只有一支燈，拍攝現場有現成環境光源就在那邊，你幹嘛不用？他說與其想八百種打燈的招式，你何不放過燈架自己換個位置就得了？他說用光融入現場找其邏輯，把不合理變合理，影像才有說服力。這些都已經直說擺明要讓你學的想法、做法及心法，你再不偷走，未免人太好了吧？來人！全都拿走。

寫到這邊，這麼多角色、身份交織在一起，已經有點搞不清楚該用哪個人格出來跟大家對話了，想說可能也沒有什麼人會看推薦序，畢竟也不是大咖人物，只是全職遛狗、偶爾兼差編輯、對攝影半生不熟的人，你沒看錯，上述是完全沒說服力的經歷。但沒關係，這是道慈找我寫序該承擔的風險，請人寫字有賺有賠，

本該小心謹慎。啊！不知道被道慈拍過，我會不會得什麼獎？但是不是要先報名啊？可要報什麼？

最後，其實我不曉得道慈有沒有看漫畫《火影忍者》，扯上忍者是因為小路寫序的標題，編輯通常會在奇怪的地方犯起強迫症，例如字數統一、頁數統一、格式統一、標題統一等莫名奇妙的自我堅持，因此，如果你們有看《火影忍者》又有用心讀完這本只用單燈拍攝人像的歪書，攝影功力自會「能」（忍）者無敵。

旋渦鳴人說：

「忍者之路沒有捷徑。」

我想，忍者沒有，但攝影有。這位仁兄自願出來當你的捷徑，不如，我們就不要客氣，一起走過他。

「你有興趣寫一本閃燈的書嗎？」
「可以啊。」
「那你有辦法寫一本只用一支閃燈的書嗎？」
「可以啊。」
「那你可以寫一本只用一支閃燈的書，再加上有空間、打光方向示意圖的書嗎？」
「可以啊。」

那天跟莊莊約在出版社的樓上，討論新書的內容，距離上次跟丁丁一起在饞食坊吃飯彷彿是上個世紀發生的事。「一支燈」、「要有佈光圖」、「淺顯易懂」，這三個結論，作為這本書的開頭，而我唯一要求的是「那我需要妳來當一組範例Model。」不知道為什麼，對於把編輯拖下水這件事情，對我來來說有莫大的樂趣。一本書的工作人員，包含作者，一般都可以隱藏在畫面的另外一側，也就是大家看不到的另外一側。除了哆啦A夢某個可以360度投影的相機外，畫面中永遠缺少的人，就是攝影師，而這也正符合了我一貫低調的個性。如果要有佈光圖，我勢必就會進入畫面之中，既然如此，只好把編輯也拖下水了。

當自然光沒辦法滿足拍攝需求的時候，我就會利用閃燈或是LED燈來輔助，可能是把主體打亮，也可能是把背景打亮。我在使用閃燈的邏輯很簡單，盡量把補光這件事情隱藏在環境之中，先觀察現場合理的光線走向，再來決定該怎麼安排人工光線的位置。利用不同燈具，不同的補光角度，可以創造出截然不同

的風格,這些事在沒有使用閃燈之前是無法體會的。當然,我自己也是一個很喜歡使用自然光拍攝的攝影師,許多時候,我們也只是在利用這些人造光源,去模擬自然光,讓我們克服缺少了充足自然光的時刻。

　　我自己在學習閃燈的歷程中,除了無腦的胡亂嘗試外,Joe McNally、Zack Arias、Dustin Diaz 這三位攝影師,一直是我主要學習的對象,當然隨著拍攝年資的增加看過的攝影師也越來來越多,不時還是會翻翻他們所寫過的內容,並反思自己使用閃燈的方式。現在學習閃燈比起我當年開始玩閃燈之時,有了更多更豐富的資源,上 pinterest 搜尋 flash、setting 等關鍵字,你就可以找到大量的佈光圖,從人像到商品,從單燈到多燈,各種 3D 立體示意圖,很容易找到你所需的參考資料。在以前沒有這些網路資源可以參考的時候,我最常使用的方法就是透過 Model 的瞳孔反射燈具來揣摩攝影師的打燈方式,可以很清晰地看出現場有哪些器材跟彼此的亮度差異,當然前題是如果照片的尺寸夠大的話。

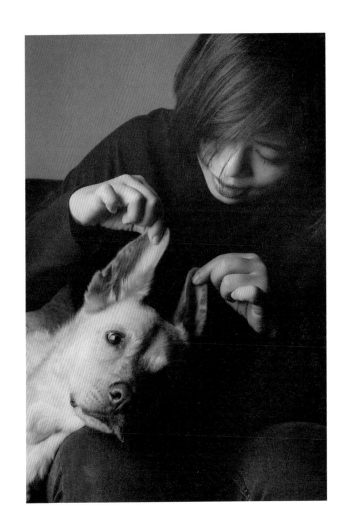

目錄 Contents

攝影沒有絕對正確，只有符不符合你的需求。

There is no absolutely right way in Photography, but only what you need.

光
線
永
遠
是
攝
影
裡
不
變
的
基
礎

　　已經忘了在哪本書上翻到這句話。事實上，只要有光線，即代表能夠成像。如果光線很微弱，我們可以盡量延長曝光的時間，使用更大的光圈，把相機的 ISO 調得更高，在肉眼幾乎看不見任何東西的環境下，相機的感光元件盡責地搜集環境中僅存的光，讓其現形。沒有什麼是正確的曝光，只有符不符合你需求的曝光。在學習攝影相關技術之前，必須先理解什麼是曝光，由光圈、快門與 ISO 三個元素所能創造的影像極限。在同樣的曝光值下，有無數參數組合方式？該怎麼選擇，完全取決於想法。你能延長快門，捕捉河水流動的痕跡，也可以使用極短的快門，捕捉浪花噴起的瞬間。使用閃燈時，快門速度影響到環境的亮度，光圈會決定閃燈對主體的影響。若能妥善運用這些參數的變化，便能讓拍攝更為順利。

從一支小閃燈開始造光運動

「攝影靠的是相機後面的腦袋」這句話時常出現在各大網路論壇，當器材愛好者們為自己心愛的廠牌與對立方的各種廝殺之餘，常會有人跳出來，搬出這句金玉良言來當和事佬。抑或是，當新手焦慮的在詢問各種性能數據，到底哪個廠牌能夠拍出更好的照片，往往也會有人跳出來說，你該倚靠的是你的腦袋，而不是相機。

知名的攝影師 Bruce Barnbaum 曾在書中提過，對於技術的練習，其實是幫助自己實踐創作的工具。當你腦中空有畫面，提起畫筆卻不知如何下筆時，即便再有想法，也無法實踐。攝影也是相同的，也許你腦中充滿了各種構圖、色彩與光影的表現，但如果不知道如何去運用，手中的相機，甚至延伸至電腦設備，

這些畫面永遠只是想法而已。不論是器材或是技術，其實都是作品背後不可或缺的重要元素，透過這本書後續的內容章節，會詳盡解釋我如何運用簡單的技巧，來完成腦中所想像的畫面。

關於閃燈的使用技巧，一直都是很熱門的話題，對於入門者來說，也是門檻偏高的領域。在我剛開時學攝影之初，如同多數的玩家，對於閃燈的使用總覺得很有距離感。還記得我的第一支閃燈是 Nissin Di866，台灣能夠買到的燈具不是很貴，就是品質很差，好不容易到了國外，lastolite 推出的燈具又貴到讓當時的我倒彈三尺（即便到今天我還是覺得有些貴）。

幾年過去，因為資訊的發達，淘寶的興起，購買神牛、金貝等燈具產品變得相當簡單，衍生出大量控光設備，也沒有昂貴或是很難買到手，頂多花個半小時比價，下單後不到一週，所有東西就躺在家門口了。在離閃的觸發器上，也從過去要不是 pocketwizard 就是單點，結構鬆散的觸發器，到現在琳琅滿目，只需要便宜的價格，很容易就能做到多支閃燈的離閃拍攝。

攝影棚內算是最容易練習補光的場地，由於沒有環境光源的影響，唯一會落在 Model 身上的光線就來自於你的燈具，無論是閃燈或是持續光。一般在棚內拍攝會希望能夠拍到更好的影像品質，當然現在不需要像過去，透過拍立得相機來輔助確認光線，我們既能透過 LED 螢幕看到前一秒鐘拍攝的畫面，還可以叫出色階圖來確認，更複雜一點，接上傳輸線或 Wi-Fi，立刻傳到 Lightroom 中放大 100% 檢視。在這樣的情況下，沒有太多藉口讓自己「先大概拍這樣就好，回去再調整」，不如挪動燈具，調整出力，把照片拍成腦中想要的畫面吧。

從開頭到接下來內文中所提到的「離閃」，指的是透過任何一種方式遠端觸發閃燈，可透過閃燈同步線，利用光觸發，或是現在最常使用的無線電觸發，讓閃燈在遠端跟相機機身同步。

雖然閃燈可以安裝在相機的機頂來進行拍攝，但接下來後面提到的內容，會真正把閃燈放在機頂的比例微乎其微，幾乎所有的實地演練都需要閃燈離開機身的上方，所以，如果還沒有準備好觸發設備，現在應該闔上這本書，先弄兩顆觸發器來玩玩看。

若你直接翻到這本書的中間，可能會看到很多漂亮的 Model，一些有意思的示範照片，也許大多數的人會選擇跳過字超多又最令人煩悶的這個部份——「從一支小閃燈開始造光運動」，其實這個章節講白了就是在告訴大家怎麼曝光。拜託！曝光這東西還需要再寫嗎？或許你可能輾轉看過好幾本在講述如何正確曝光的書或是網路資訊，市面上大概可以找到兩千本教你曝光的書籍，網路上也許有超過三萬篇文章告訴你什麼是曝光三元素。

但很抱歉，即便你迫不急待想要往後面翻，事實上，我也不可能在書裡下蠱，種下什麼大宇宙不可思議的力量，讓你非看完前面的章節才能順利翻到後面，書本也不能像網路問卷那樣，強迫你先勾選「已閱讀」才能翻到下一頁。可是在這裡，我仍想跟大家認認真真地重新分享關於「曝光」這件事情。

做出「正確」的曝光

在使用閃燈之前，要先對背景做曝光，之後才能決定閃燈出力。曝光沒有正確與否，只有是否合乎你的需求，你可以選擇像我一樣保留天空的細節，放棄燒臘店裡面的暗部細節，你當然也能讓天空過曝，提升畫面右邊室內的亮度，在你決定好環境曝光後，再來思考「是否需要補一支燈？」。

事實上，我認為搞懂曝光是你學會攝影的第一步也是初學者在攝影這條路上最首要的事情，後面你看到那些漂亮 Model 或是有趣的照片，只不過是想要騙你們買這本書的手段罷了，其實我想跟各位分享的內容，在這個章節就寫完了，即便它很枯燥，也很無聊，卻百分百重要。

這邊要講的曝光，包含了五個部分，除了你們已經知道的光圈、快門速度、ISO 之外，還要再加上閃燈出力以及燈距。好像有點不一樣，對吧？因為當你在使用閃燈時，由攝影師主控的參數就不單純只有光圈、快門速度和 ISO，得再加上你控制的光線強度，以及很重要的燈距，也就是光源到主體之間的距離。了解以上五個要素的交互關係，你便能恣意地在任何環境下使用閃燈，隨著經驗的累積，慢慢地可以活用超過一支以上的閃燈。

不過，在這本書裡頭，我只會以一支閃燈作為例子，詳細介紹我如何運用這支額外添加的光源，來替我的照片創造不同的故事氛圍和我腦中想要呈現畫面。許多剛開始接觸閃燈的玩家很快就在這個地方，打了退堂鼓，其實是因為沒有搞清楚這五個參數彼此的關係，且同時瀏覽了大量的網路資訊，一口氣在畫面中添加太多閃燈，可能在一次的拍攝裡面，想補上主燈，又想勾邊，再加上一點色溫片，營造繽紛的色彩效果。然而這通常會得到一張自己也無法確切說明的畫面，後路可能就是就上網把閃燈賣了，對外宣稱自己是自然光的擁護者，從此不再碰閃燈，這絕對是很可惜的事情。希望透過這本書可以降低這檔事的發生機率，當然大前提是得先沉住氣看完前面的章節，而不是把這本書當寫真書看完 Model 後，就放回書櫃去了。

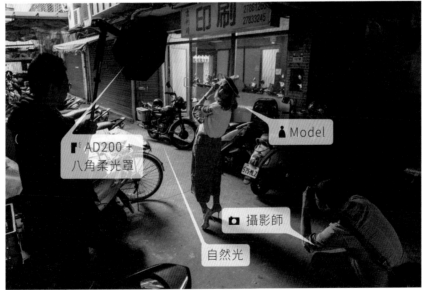

● 畫面中 wonder 前方的巷子在亮部，我希望利用自然光當作逆光的光源，讓髮絲可以被自然光打亮，但這時臉上的光線有點過於微弱，對背景測光完畢後，從我拍攝的角度看，臉上會是一團黑，於是透過 AD200 搭配八角柔光罩從臉部正面補光，減少臉部跟背景之間的亮度差異，或者說降低反差。

All is M mode, No TTL, No P mode.

　　一開始在學習使用閃燈時，都是憑著直覺隨意設定，有些沒有章法，有時候拍攝的很順利，有時候拍出來的東西連我自己都感到害怕（？），那時候意外看到 Zack Arias 的單燈教學，由於是全英文的影片，完全是在考驗英聽能力，靠搜集資料與自我腦補，終於對離機閃燈有了比較系統性的基礎概念。

　　如果你也曾經看過 Zack 的教學，可能會覺得我講述的內容，有些細節跟 Zack 很類似，這很正常，因為我學閃燈的起點，也是從當年 Zack 的教學影片所學到的，再經過幾年自己研究摸索後，用屬於我的方式呈現出來。噢！當然，我在拍攝的時候，相機只有一種模式，就是 M mode，閃燈也只有一種模式，就是 M mode。我知道很多人會說現在 TTL 很進步，用 Auto ISO 搭配什麼模式，或再加上哪種測光 TTL 準確度可以達到一定的效果。

　　Ok, Fine. 我非常同意在一些比較緊湊繁忙的拍攝節奏情境下，像是婚禮攝影或現場活動等，活用 TTL 跟自動曝光模式可以幫助你快速得到想要的畫面，但我從不認為相機會比我自己更懂我要的是什麼，所以除非是在很緊急，或大腦來不及思考反應的情況下，否則我都是使用純手動拍攝居多。

　　純手動拍攝能強迫你更熟悉你的相機，你對光線才會有更強的敏銳度。一位好的攝影師站在拍攝現場，在還沒有按下任何一張照片，也沒有使用測光表測光，直接就可以說出相機跟閃燈的拍攝參數——根據經驗。經驗是你從一位普通攝影師，通往偉大攝影師最重要的夥伴。套句 Zack 的話「我們已經有太多普通的攝影師了，我們需要更多偉大的攝影師。」所以，放掉那些因為懶得去思考，而使用 TTL 的機會，別把「這我等等回去再用 PS 修一下」掛嘴邊，更不要仗著相機的超高寬容度，容忍自己拍下曝光不正確的照片。

就讓光圈去決定一切

「我是採用光圈先決的攝影師」這句話並不等於我「使用」光圈先決模式拍攝，而是代表我在拍攝的時候，會優先考量光圈的大小，再來更改其它的拍攝參數。當今天其它四個拍攝參數固定後，光圈變成是唯一會影響曝光量的因素，如同後面範例所示，當我把快門速度設定在 1/250 秒，ISO 200，閃燈出力 1/16，閃燈與主體距離大約 50 公分的情況下，唯一會影響到曝光的條件就是光圈。由最大光圈開始往下遞減一級 *。所以這邊的光圈大小使用的是 f2、f2.8、f4、f5.6、f8、f11、f16（這幾個數字是大家最常見的光圈數值，請一定要記得它們）。

雖然光圈可以決定閃燈的強度，但如同一開始說的，我會優先決定光圈的大小，再來調整其它的拍攝參數，因為光圈並不是只會影響閃燈光線進入感光元件的光量，同時也會影響「景深」。由於景深會影響照片的風格、感覺，在很多情況下，景深是不能夠被妥協的重要元素。

硬要說，一些模糊或散景的效果，或許可以透過軟體模擬，可有時仍會讓人感到不自然，建議若是畫面需要，還是直接以大光圈拍攝。反之，當拍攝較多人的合照時，為了有足夠的景深，就必須縮小光圈，如此一來，光圈就成了必須被固定下來的拍攝參數。唯一比較能夠去妥協的就是在戶外拍攝時，因陽光太大，如果沒有高速同步，ISO 降到最低，就只能縮小光圈來減少現場亮度，這時候因為光圈縮小的關係，閃燈就會需要比較強的出力。

* 級：一般我們稱光圈差 1 倍的數值為 1 級，也有些論壇會使用「階」或是「檔」之類的說法，總而言之，就是 f-step。

● 24mm/ f8：廣角加上小光圈，可以讓畫面中的景深較深，也就是讓前景
　　跟背景都清晰，如果想要表現背景的細節跟複雜感，運用廣角同時縮小
　　光圈是個好辦法，當然，在這種條件下勢必也會需要比較強的閃燈出力。

● 85mm/ f1.2：望遠鏡頭搭配大光圈，可以讓畫面的景深較淺，當對焦在前景時，背景會進入散景區域變得模糊，當主體離背景越遠時，這樣的效果會越明顯。上圖蘊淇的位置在台北大橋上，背景依稀可以看得出有幾台機車，但整體的輪廓已經相當模糊。

使用 1/4 秒的快門速度拍攝,在有環境光線時,環境中的光線都會被留在影像中,如果主體沒受到環境光的影響太多,依然可以利用閃燈凝結而不太會有晃動的情況產生。

快門速度決定曝光的時間,在相同曝光量的情況下,慢速快門可以拍下物體移動的殘影,而高速快門可以凝結瞬間發生的事情。

在閃燈的拍攝上,你會發現許多文章都會告訴你快門並不影響閃燈,事實上,若在攝影棚內拍攝,因沒有受到太多環境光線影響的狀況下,大致上來說的確如此,由於閃燈擊發只是一瞬間,比起快門時間短上許多,當唯一光源來自於閃燈時,在閃燈熄滅後,持續曝光也不會對影像造成影響,在沒有環境光的攝影棚內拍攝時,當固定光圈、ISO、閃燈出力跟燈距後,曝光時間無論是 1/250 秒,或是 1 秒鐘,得到的曝光結果都是相同的。

不過,如果是在有自然光的環境中使用閃燈,環境中的光線還是會影響到整體影像的曝光,雖然快門不會影響閃燈的光量,但會影響環境光對於主體的曝光量,即便是夜間很微弱的燈光,經過長時間的曝光依然會影響到主體的亮度,這種問題造成很多剛開始學習使用閃燈的人有所誤解,以為快門也會影響閃燈,其實是一些肉眼難以觀察的光線,在長時間曝光下對主體造成了一定程度的影響所致。

活用快門跟閃燈之間的關係,可以創造出許多有趣的影像,例如在後面章節會提到的後簾同步,就是其中一個例子。

曝光 25 秒來獲得星空，但因為現場幾乎看不見光線，所以即便經過了
25 秒，人影也沒有晃動，直到在曝光結束前用閃燈打亮了兩個人。

閃燈你給點力

由於各廠牌、型號的閃燈出力（GN 值）不同，這裡我就不去細分各廠牌閃燈，我們直接將出力這檔事簡化來看，就以你手邊最常用的閃燈為基準就可以了。這裡的閃燈，指的是像 Canon 580、600EX 系列、Nikon SB910 或是像 Nissin Di866、Metz 64AF 這樣的閃燈，不過如果你拿的是 Nikon SB300 等更小型的閃燈，在拍攝人像上會太過於吃力，搭配燈具後光線強度太弱，就不在此討論。

一般閃燈最強的出力就是 1/1（Full power），接著是 1/2、1/4、1/8、1/16、1/32、1/64、1/128。每一級的閃燈出力，可以用 1 級的光圈來做平衡。舉例來說，當閃燈距離不變時，如果 1/8 出力的閃燈，搭配 f4 的光圈，可以讓你獲得一張曝光正確的照片；如果你想把光圈開到 f2.8，這時候你可以直接判斷手

上的閃燈出力應該要調整到 1/16，會得到閃燈出力 1/8 加 f4 一樣的組合。承接上面的推論，可以想像的是，當今天拍攝的環境從室內移動到室外後，在沒有高速同步的情況下，因為快門的速度無法再更快（限制在 1/160 秒～ 1/250 秒左右），能夠減少曝光的方法只有降低 ISO 跟縮小光圈，當 ISO 已經降到 100 後，就必須縮小光圈。

以上面的拍攝條件，如果閃燈出力 1/16 加光圈 f4 的組合是正確的曝光，不過這個時候天空可能是過曝的，於是我們先縮小光圈，結果發現得將光圈縮小到 f16，天空才會得到正確曝光量。若希望閃燈打出跟原本在 f4 時相同的光線，等於你需要要抵消掉閃燈出力在 f4 到 f16 之間的差異。簡單計算一下，f4 → f5.6 → f8 → f11 → f16，光圈一共縮小了五級，所以理當閃燈的出力也要增加五級，從 1/16 → 1/8 → 1/4 → 1/2 → 1 逐漸增強到全出力，這樣才能平衡光圈縮小的問題。因此，將閃燈設定成全出力，應該可以得到背景的天空清楚，而人臉也是清楚的照片。

這個案例顯示光圈 f16 的時候,可以透過全出力的閃燈得到「我們想要的正確曝光」,但有時候加上燈具,或者是閃燈的距離——可能是為了拍攝更多的人,便會產生另外一種狀況,假設我在光圈 f4 的時候,閃燈出力必須設定成 1/4 才能補到想要的光線,這時當我們把光圈縮到 f16 為了拍攝到天空的細節,閃燈也得增加五級,於是變成 1/4 → 1/2 → 1 → 2 → 4。等於我需要四支閃燈全出力,才可以補到跟我原本在光圈 f4 時同樣的光線。

所以……這並不是個好主意,雖然市面上有販售將四支閃燈架在一起的腳架,但我不認為在同一個光源位置架設四支閃燈會是一件輕鬆的事情。當然你可以說 Joe McNally 都是這樣做的,但他是一個會拿一百二十支閃燈幫飛機補光的人,拿四支閃燈出來補光肯定是小事一件。對一般人而言,一次準備四支閃燈負擔挺重的,更遑論再多 1 級變成八支閃燈,該怎麼處理?以成本考量來說,四支 SB910 的價格,已經可以買到一般的外拍燈,所以如果有較多正午拍攝的需求,其實準備外拍燈也是很好的做法。

● 當正午的光線很強烈時,小閃燈能夠發揮的效果較為有限,如果使用像 profoto B1 這樣的大型閃燈,可以用相對較小的出力達到一樣的效果。

多一支燈的蝴蝶效應

跟許多攝影師聊天的時候，偶爾會出現「到底需不需要買外拍燈？」、「需要直接攻頂買高級的燈跟燈具嗎？」這樣的問題。假設你不是要拍攝一些超高端的商業案子，以一般人像、婚紗拍攝為前提，其實絕大多數的場合，只需要一般的閃燈就可以應付了，適當的搭配燈具，便能夠拍出高質感的作品。那什麼時候需要用到外拍燈？當你拍攝的主題，時常需要在戶外利用閃燈的光線去跟太陽光抗衡，一般小閃燈基本上是無法應付這樣的狀況，頂多用 1、2 支裸燈全出力來拍攝，但你知我知獨眼龍也知道，這樣拍攝的限制就會變很大，權衡之下，也許購入外拍燈會是較好的方法。

隨著時代的演進，現在外拍燈系統也有很多選擇，除了比過去更方便外，價格上也有很多等級。broncolor 跟 profoto 都各自推出不需要電筒的外拍燈，像是 broncolor Siros L、profoto B1、B2，便宜一點的選項像是金貝 HD 610，都是方便於外拍時攜帶使用的大型閃燈。我自己使用的 profoto 系列產品，在大晴天的環境，依然可以使用柔光罩來進行補光，拍攝上方便許多。

即便現在類似 profoto B1、B2 這樣的閃燈已經比過去方便，但再加上各種控光設備，你需要添購的不只是燈本身或對應的燈具，你可能會需要一位助手來幫忙，原本的小車可能也會載不了增加的器材，於是從多買了一支燈，變成帶了一群助理，換了車子，說不定為了放置大量的燈具，還要搬到更大的房子，蝴蝶效應大概就是在描述這樣的狀況。我想要表達的是，多買一支燈是很快速的，但不能忘記思考後續附加的設備，可能會遠超過當初想要多買的那一支燈。

● 使用更大型的燈具在戶外的問題往往是風,每個攝影師都要倒過燈之後才
　會知道燈手的重要性,多交幾個好朋友,出門拍照還是得有人為你擋風。

燈距可以讓白天變成黑夜

提到燈距，你腦中可能會浮出「距離成平方反比」這幾個關鍵字，是的，在提到燈距這件事情時，最重要的內容就是這句話。無論你已經了解平方成反比，或是一直都不知道這段咒語跟「去去武器走」有什麼了不得的分別，接下來這個部分我們會利用幾個簡單的範例來說明。

當主體跟閃燈的距離拉長 1 倍，閃燈的亮度不是減少 1 倍，而是減少了 3/4，也就是剩下 1/4。光憑亮度驟減 75%，你就可以明白距離對閃燈補光的影響有多大，很多時候當閃燈出力不夠時，第一優先便是想辦法減少主體跟閃燈之間的距離。從「距離成平方反

比」我們可以理解一件事，就是越接近光源，光線衰退的越快，越遠離光源，光線衰退的幅度越慢，這件事情在紙上看起來理所當然，但實際移動到拍攝現場的時候，很多人無法理解這個原理的應用。

我們在後面的章節會提到如何將白色的背景紙，拍成黑色、灰色、白色，其實說穿了這就是利用「距離成平方反比 *」的原理。當主體離背景紙越近，因為光線還沒衰退，所以背景只也會跟著被打亮，當主體遠離背景後，因為光線衰退的關係，原本是白色的背景紙，在畫面中也可能呈現灰色，甚至是全黑的。

如果保持主體不動，把燈漸漸遠離主體（但必須增加閃燈出力來保持主體身上的光線相同），當燈離主體越遠，背景的亮度相對就會越亮，因為這時候主體跟背景紙都處在光線發散較緩慢的區域。所以當我們把燈逼近主體時，例如用柔光罩拍攝臉部的特寫，

當控制好拍攝參數後，臉上的光線非常美麗，並且沒有過曝的問題，這時候光線在穿過她的臉頰往身體移動時，就會開始快速的衰退，到了腳上可能已經沒有光線了。以同樣的器材，若你希望將整個人的身體都補滿光線，就必須把燈往後移，讓整個身體都處在光線衰退較慢的區域。（可參閱第三章 67 頁）

　　同樣的，在拍攝合照時，最靠近燈的人可能會發生過曝的情形，而其他人曝光則是正確的；或是靠近燈的人曝光正確，但其他人則曝光不足。這是因為靠近燈的人位在光線衰退劇烈的區域，而其他人落在光線衰退緩慢的區域所致，於是只要讓燈遠離第一個人，把所有的人放在光線衰退緩慢的區域，每個人便能得到相近的曝光。

*「距離成平方反比」在點光源的時候比較明顯，搭配柔光器材後，遞減的數字不那麼規律，但光線隨著燈距遞減是必然的。

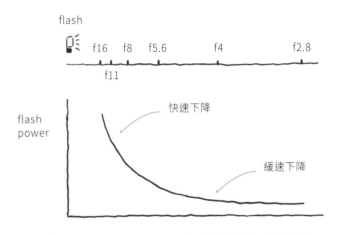

在同樣的閃燈出力下，要維持同樣的曝光強度，距離越遠，光圈必須越大。

利用 ISO 爭取調整空間

一般來說，我們都會等到所有拍攝參數都調整完畢後，如果影像的曝光與我想要呈現的效果還是有差距時，才會考慮調整 ISO。利用閃燈拍攝作品時，調整 ISO 同時也會影響到主體跟環境的曝光，建議第一步可以先固定好光圈、快門和閃燈出力的數值，調整好主體與背景之間的「關係比例」後，再透過 ISO 對整體的曝光度進行微調。

ISO 數值大，可以幫主體跟環境增加亮度，反之，ISO 數值小，便會降低整張照片的亮度。當拍攝參數固定後，發現光圈太大，導致景深太淺，需要稍微縮小光圈才能繼續進行拍攝，這時便可利用提高 ISO 來

爭取縮光圈的空間；又或者在拍攝時發現閃燈的出力必須設定在 1/2，才能獲得想要的曝光量，但 1/2 出力，對於閃燈來說是不小的負擔，此時便可提升 ISO 來減緩閃燈出力的負擔，藉此爭取連拍的空間與閃燈的續航力。特別是外拍，運用 ISO 與其它三個拍攝參數相互交叉搭配，是很常見的控制方式。

剛開始學習光圈、快門、ISO 這三個曝光控制參數時，很常聽到一種說法，就是把光圈比喻成水龍頭的口徑，快門就是打開水龍頭的時間，而 ISO 是水桶的大小。當你把水桶裝滿，就能獲得一張曝光正確（或者是說滿足相機對於曝光的正確定義）的照片。

如果水溢出來就是過曝，沒裝滿水桶就是欠曝，而 ISO 越高，代表水桶越小；水桶小（高 ISO 數值）代表只需要一點點的進光量便能完成一張「曝光正確」影像。於是乎當我們調高的 ISO，無論你要縮小水龍頭口徑（縮小光圈），或是減少開水龍頭的時間（提高快門速度）都可以。舉例來說，當我們手上器材的

光圈已經開到最大，快門速度調整到 1/160 秒時，發現畫面的曝光還是不足，但手上的鏡頭無法再增加光圈大小，此時再調慢快門會有人物晃動的問題，就可以選擇提高 ISO 值，來爭取快門速度。

　　我們往往會把 ISO 放在比較後面調整，是有原因的。因為調高 ISO 時，會產生比較多的雜訊，當你拍攝影像是需要比較多細節時，一部分的細節可能因為雜訊而損失。當然，現在隨便一台單眼都可以輕易地開到 ISO 3600 以上，仍保有良好的細節，這多了很多的可能性，原本閃燈要全出力才能拍攝的場地，現在也許用 1/16 出力就可以拍攝，甚至不需要買到 f1.4 的鏡頭，單靠一顆 f2.8 的變焦鏡，搭配高 ISO 的機身，就能在昏暗的室內拍出很多清晰的照片。但無論器材怎麼進步，最重要的是自己的思維是否清楚，是否能活用這些器材所帶來的優勢。

　　總結以上，每個人都需要有一套屬於自己的拍攝 SOP，確立好拍攝流程與邏輯後，在面對不同的環境時，也能夠很迅速的舉一反三。以我自身為例，在不使用高速同步的前提下，快門一般都會先設定在 1/250 秒（富士的同步速度），ISO 先設定在 200，光圈則是看主題來選擇，大多的情況會從 f2 開始，如果在戶外就從 f8 開始，接著就是看閃燈該怎麼運用？是否需要燈具？環境光的強弱決定閃燈的出力，需要補光的範圍決定閃燈放置的距離。當你心中有一套工作流程順序後，就不會像一開始，感覺所有參數都需要調整，手足無措。

拍照不難，搞清楚自己的拍攝習慣便能避免手忙腳亂。
It's never difficult in phototaking, just sort out your own shooting style
then you can be assured in the process.

用心感受當下的光線

　　我喜歡利用光線來解釋「我是如何進行拍攝」這件事，攝影師必須要有光線才能夠拍攝，無論是照在物體上的反射光線被相機接收到，或是光線穿過物體形成影子，全都是因為光線的存在，將其轉化成我們想要傳達的畫面。若想成為攝影師，你需要對光線有更敏銳的反應，可能你慣用自然光拍攝，或喜歡使用閃光燈做輔助，不過，理解不同時間光線的角度和光線的顏色，能幫助你在進入一個新的環境時，快速地透過現場的光線，找到適合的拍攝方式。從清晨到日落，從晴天到雨天，不同條件下的光線，在在影響著我們拍攝的影像與思維，你能順應光線，也可以反過來對抗它，該怎麼做？都是你可以選擇的。

光線的型態會影響畫面的氛圍

上：陰天拍攝（柔光）。
下：晴天拍攝（硬光）。

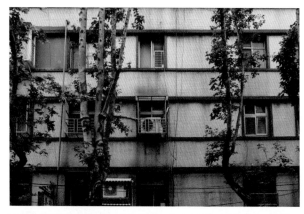

「如果硬光是一記重拳，那麼柔光就是推拿。」

—— Henry Carroll

記得幾年前在荷蘭還是哪裡的書店看到 Henry Carroll 所寫的〈Read this if you want to take great photographs〉大致翻閱發現內容相當不錯，開心買了一本，花了許多時間研究裡面的內容，結果沒隔多久，就有中譯本上市了。暫時將這個悲傷的小故事放在一旁，這本書的內容有提到在學習攝影時，你應該要學會去分辨光線的種類。

我在運用閃燈時，會依照現場環境的光線，盡量讓自己打出來的光線與現場的光線類型是能相互搭配而不突兀的。如果現場的環境光看起來是比較強硬的，我就會利用手上的工具製造硬光；假若現場的環境光線是柔美的，我也會跟著補柔和的光線。相信你已經在網路上搜尋不少光線的相關文章，這裡提到硬光與柔光，腦中應該會有一些直接聯想的畫面，接下來我會就我的觀點做簡單的區分，讓你更加了解什麼是光線。

跟大多數的人一樣，我會把光線分成兩種型態，一種是硬光，一種是柔光。同一個場景，在不同的時間，不同的光線下，會得到截然不同的結果。上面的兩張照來自同一個地方，因為相隔多天拍攝，構圖並不一致，但可以看得出來是在兩種不同的天氣型態下所拍攝的，你能看見光線型態對影像最直接的影響。

● 下北澤的街道上，晴朗的天氣容易製造畫面中的反差，背光面與迎光面的亮度呈現明顯的對比。

找硬光（直射光）帶出立體感

硬光就是一般晴天的光線，打在景物上會產生很明顯的影子，影子的形狀也會很清楚。硬光屬於直射光，只要是被硬光照射到物體，都會產生鮮明的輪廓，或者是說反差，隨太陽角度的不同，會有很大的差異。街頭拍攝通常會特別喜歡硬光的環境，影子是構成影像重要的一環，許多有趣的畫面幾乎都是透過與影子結合而產生，所以我在街拍時，也會特別注意這樣的情境光線。

由於光線極具有方向性，當光線角度比較傾斜時，很容易被周遭較高的物體阻擋，例如在市區中拍攝，一大早或是傍晚之前，陽光與地面成 30～60 度角，

會產生明顯的陰影，當天氣晴朗光線很硬的時候，受到光線照射的區域跟陰影處相比，亮度的差異就會很大，也就是俗稱的「高反差」狀態。在這樣的條件下拍攝，需要特別注意相機曝光的設定，因為受光面跟背光面可能一口氣差了好幾個曝光值（EV），如果使用 M 模式拍攝，在陰影處與陽光下突然換位置，很可能會發生曝光不足或是嚴重過曝的狀況，拍攝過程中對光線要特別敏銳，而光影若呈現強烈的對比，我們可以適時利用這特性帶出一些有意思的畫面。

單純拍攝斜射光產生的影子本身就是一件有趣的事情，可以直接面對陽光，讓天空完全過曝，景物的影子都指向自己；若在密集的大樓樓間拍攝，也可利用反差很大的現象，讓其它建築物當作是全黑的框景，拍出許多不同形狀的視框的效果。

左：買早餐的路上，一道光打在路人身上，早晨光線角度較低，可以拉出很長的影子。

台北新店某處，強烈的陽光在大樓間創造了極大的反差。

⬤ 在拍攝城市景觀時，陰影會給予畫面更多的立體感。

● 新宿的街道上，夕陽的光線讓空氣產生獨一無二的氣氛。

斜射光可以產生很長的影子，拍攝人像時容易創造更有趣的畫面。

拍攝人像時，光影的理解與運用也是很重要的。硬光與後面要提到的柔光，最明顯的差異就是亮部到暗部之間的過度。在硬光的條件下，人身上受光的亮部跟陰影處的轉換很快，非常容易在身上形成強烈對比。

在硬光的環境下拍攝人像，最直接的方式就是讓主體朝著陽光的方向，下面這張照片中，由於已經接近夕陽的時間，陽光的角度很斜，Model 小恩的右半邊完全的被陽光給打亮，而左半邊則陷入在陰影中。後面章節開始討論運用燈光之後，會再三提到光線方向與主體的關係。主體，一般指的就是人的臉部，畢竟我們在觀看影像時，多半還是以人臉為主，當然肢體的表現也

是很重要的，但我自己還是會以優先固定人臉與光線的相對方向後，再來安排其它的動作。

右邊兩張範例雖然曝光與色調略有不同，但其實是在同樣一個位置拍攝，兩張所呈現的感覺有相當程度的差異，這個差異並不是來自於色調或者是拍攝上的差異，而是主角在畫面中臉部與陽光的方向。在上圖中，光線是從小恩的左後方過來，可以看到左臉頰上頭髮的陰影，以及整個被打亮的左側頭髮，因為臉部是處在陰影的區域，為了要讓臉部的曝光比較接近正常的曝光值，只好讓後方的天空與芒草略微過曝，用來得到比較清楚的臉部。

這時候我請小恩微微地把臉往左邊轉，好讓陽光順著她左臉滑下整個額頭、臉頰到下巴完整進入受光範圍，因此獲得很好的效果，就像平常我們會利用閃燈做出的顯瘦光那樣。要特別注意到鼻子靠近相機這側的陰影，這個陰影是在拍攝人像非常重要的一環，無論是否有使用閃燈，都必須注意陰影的位置。如同我一直不厭其煩提到的，人臉的鼻子就像是山脈，當光線的角度低於鼻子之於臉頰的高度後，就會被鼻子給阻隔，在另外一側的臉上形成陰影。當人物佔畫面比例較小的時候，我們就可以利用鼻子所產生的陰影，來增加臉部的立體感。

● 上：光線來自小恩左後方，背對光線形成逆光，臉部沒有直接受光，色溫會受到影響，後製時可以用筆刷添加暖色調。／下：同樣的光線稍微轉頭即會產生完全不同的感覺，陰影落在臉上可增加臉孔立體度。

柔光（漫射光）利用現場元素找破點

札幌街頭，大雪剛停。

　　相對於硬光，當天氣狀況是陰天、雨天、下雪、起霧或者是空氣中懸浮微粒過高，導致灑落到眼前的光線都是經由漫射或反射產生，我們都稱之為柔光。除了天氣因素外，別忘了在陰影下的物體，它還是有亮度的，他們的亮度可能是來自陽光打到周遭環境所反射出來的光線。柔光也是有方向性，只是不像硬光那樣明顯，因為大部分的光線會很均勻地往四處散佈，柔光所產生的陰影也沒有硬光來的明顯與立體。從拍攝的角度思考，因為整個環境的曝光都類似，你在拍攝上會相對輕鬆，但也因為沒有強烈的光線與影子，畫面容易顯得扁平，這時候利用你所處環境中的線條與顏色就變得相當重要。

　　除了顏色外，拍攝質地較為強烈突出的物體，也可以幫畫面增加豐富度，例如大量的枯枝或是岩石表面，有些物體在光影強烈時比較不好掌握時，不妨在陰天試著拍攝看看。

● 札幌大雪中，能到達地表的光線相當微弱，但也非常柔和。

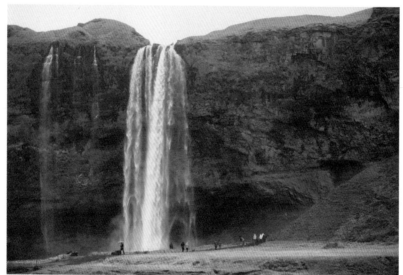

上：冰島隨意拍到的房舍，在陰天下畫面略顯單調，或許可以利用後製的方式增加光影，感覺應該會更有趣。 ／下：陰天時常會拍攝出的畫面——天空微微的過曝，畫面的光線平淡，但也是有優勢在，由於沒有很強烈的光線跟反差，可以清楚地去表達畫面中的所有的細節。岩石的紋理、草地與黃花，瀑布的水花以及站在地面欣賞瀑布的人們。

入門先從陰天拍人像開始

台中附近的沙丘，因為雲層覆蓋，光線相當柔和，但人物與背景的分界就沒那麼明顯。

在柔光的環境下拍攝，最大的優勢就是膚質會很好看，尤其在拍攝亞洲人的時候，均勻的光線能夠讓攝影師在後製時很好調整色彩，避免膚色容易髒掉的問題。

現場光線充足，不用補燈也可以拍出很好的人像照，但缺點就是畫面容易過於扁平。與拍攝街景、風景相同，如果能透過一些質地比較明顯的服裝或場景來搭配，便能達到很好的效果。若處於光線不足的情況，例如大陰天或是下雨的時候，因為直接打在身上的光線太弱，很容易混到現場環境的顏色，最常見的便是會覺得照片裡的皮膚看起來髒髒的。

我自己會覺得一開始沒那麼擅長掌握光線的情況下，陰天的人像照是比較好拍攝的，前面提到的反差不足，其實可以透過後製增加對比來改善，因為現場光線為硬光，反差大，初學者很常陷入人物過曝，或嚴重曝光不足的窘境，建議新手可以先從陰天人像開始，挫折感會比較低。

甚至更進一步在陰天的環境中，再加上一支燈，給予主體身上一道具有方向性的光線，只需要很小的閃燈出力。不需要太多複雜的器材，因為整體的氛圍已經被裝有巨大柔光罩（烏雲）的大閃燈（太陽）給控制好了。

一般日光大約是 5500K，這時景物的顏色會符合我們所「認知」的應有顏色。

清晨太陽升起前，天空會是很深邃的藍，然後慢慢轉為金黃，接著太陽升起，白色的光讓一切事物恢復原本的顏色，接著到日落時分，一切又被染成橘紅，在太陽落落入地平線後的那一個小時，天空的顏色在每分鐘都有著微妙的不同，最後進入一片深藍與寂靜的黑。攝影師應該要對光線色溫的變化更為敏感，我們可以利用夕陽來拍攝許多逆光金黃的照片，但如果要拍攝一般商業用途的影像，傍晚的光線可能就不是那麼妥當，在不同國家、地區，不同季節的光線特性會有很大的差異，事前預做功課會有很大的幫助。

我很常使用的一個 app 叫做「LightTrac」，它可以顯示目前所在區域的日出、日落時間，以及太陽東升西落的位置，當我在不同的國家拍攝時，我特別會先觀察想要拍攝的景點，那邊的日出、日落時陽光的方向與時間，再來安排想要拍攝的時段。Ok……前言講完，再繼續下面之前，先看看這三張照片，再搭配自己的視覺經驗，想像一下白天，黃昏及夜晚的感覺。許多新手會在這個部分被搞得相當混亂，我試著盡量用最簡單的方式來解釋色溫跟白平衡之間的關係。

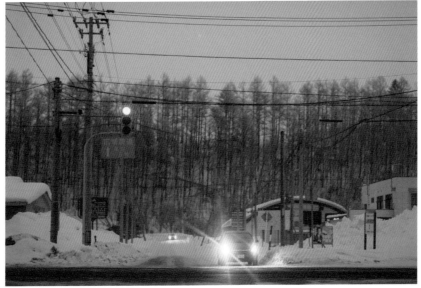

● 上：夕陽的時候，色溫大約是 2000 ～ 3000K，被陽光照射到的物體會呈現橘紅色。 / 下：陽光升起前會有一段時間高色溫，大概可以到 7500K，這時候的景物都是藍色，路上原本應該是白色的車燈，都變成暖色調了。

白平衡與色溫是建立閃燈運用的基礎

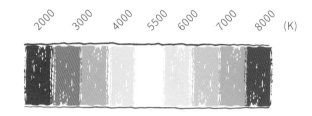

2000　3000　4000　5500　6000　7000　8000　(K)

「光線會有不同的顏色」我想這句話應該沒有人會有意見,夕陽的光線偏暖,而夜晚的光線偏冷,更別提室內各種不同的光源,本來就會有藍有黃。不過,我們的相機內建了一個功能,可以把這些顏色都修正成白色,這個功能就叫做「白平衡」。

「色溫」是很自然的現象。
「白平衡」是相機的內建功能。

我們把光線的顏色給個單位,就是所謂的色溫(color Temperure),這裡我不打算深究原理的部分,如果你有興趣,建議可以 google「色溫」這個名詞,

或是上 wikipedia 去尋找色溫的條目,我相信你能得到不錯的解答,如果你看到「黑體輻輻射」、「Planck's law」這些字詞就覺得頭暈暈,我個人建議你還是跟著我繼續往下,咱們就不要太糾結於物理理背景了。

在不同時間的陽光會有不同色溫,越暖色的色溫 K 數越低,越冷色的色溫 K 數越高,舉例來說,蠟燭大約是 1800K、鎢絲燈是 2800K、月光大約是 4000K、日光代表中間值是 5500K 左右,而雪地裡的早晨大概是 7500K。

相機裡白平衡所區分的白天、陰天這些模式,代表一些最常用到的預設值,但如果想要仔細調整,可以切到「K 值」模式來調整;而相機白平衡所表示的「K 值」,代表可以將這個 K 值的色溫「修正」成白色。

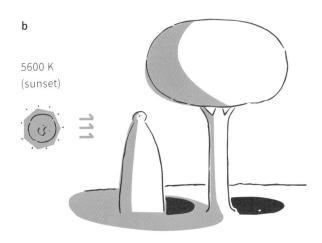

5600 K
(sunset)

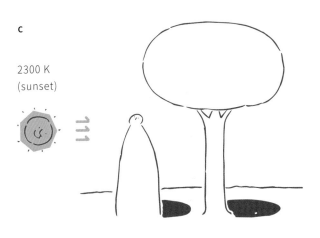

2300 K
(sunset)

　　假設現在實際的色溫是 2800K 的時候，把相機的白平衡 K 值設定為 2800，畫面的色溫感覺就會像是一般日光下的感覺。若要維持夕陽的顏色，就應該把白平衡設定在日光模式，也就是接近 5500K。使用 Lightroom 或其它 raw 檔編修軟體在修圖時，也可以注意到，如果在處理 raw 檔時，白平衡這個項目的單位會是 K 值，往右拉增加 K 值會使畫面變暖（用來平衡高 K 值的冷色調），往左拉降低 K 值會使畫面變冷（用來平衡低 K 值的暖色調）。白平衡與色溫的相互關係，對於如何有效使用閃燈非常重要，必須清楚他們兩之間的關係。為避免文字敘述不清楚，簡單畫個圖來解釋一下。

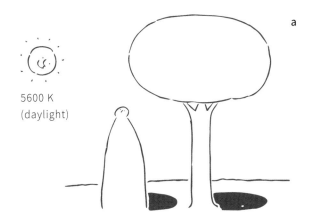

5600 K
(daylight)

🔵 a: 一般白天的情況，當我們把白平衡設定在 5600K，大致上可以得到白色明亮的畫面。 / b: 當太陽西下，暖色的光線打在人跟環境上，這時候白平衡依然設定在 5600K，畫面會呈現你肉眼看到的樣子。 / c: 這個時候如果調整白平衡，將相機的白平衡調整成 2300K，會發現本來被夕陽染黃的部分，變回了類似在白天拍攝的感覺。

夕陽的逆光像是上了一層明度加上暖色的圖層。拍攝人像時，夕陽的暖色光線是很好運用的素材，特別是在拍攝婚紗上，暖色調比較討喜，可以利用夕陽的角度形成逆光，同時讓髮絲染上金黃色。因為在雪地上拍攝，雪地成為了自然的反光板，在沒有補光的情況下，單純利用夕陽的光線跟雪地反射的光線也能拍出很好的影像，清楚勾勒人物的線條，同時是帶有金黃色的！這點很重要，我想應該沒有人不喜歡這種畫面吧。

● 如果順光拍攝，人物身上像是上了一層橘色的相片濾鏡，加深了膚色，不
　過，若針對皮膚去修正色溫，環境的顏色就會相對的偏冷。

一切都跟著光走。

Lights are the basic rules.

首先讓你的燈離開機頂

　　現在能夠買到的燈具器材，無論是歐美的牌子或是大陸的廠牌，依照每個人的需求跟預算，肯定可以找到適合的。唯一不變的真理是，當你想要學習使用閃燈時，必須先將閃燈移開你的機頂，無論是小閃燈、棚燈或是 LED 燈都是相同的道理，將光源移開你的相機上方後，才能夠體會使用人造光源的有趣之處。同樣的閃燈強度與距離，會隨著擺放的角度造成許多不一樣的畫面，很多人會對於網路上找到的各種佈燈圖感到恐懼，其實把它們化簡成一支燈以後，試著去改變燈光、主體、相機的彼此相對位置，就能理解補光的原理。

我想要怎樣的閃燈效果？

　　在使用人工光源時，最好的順序應該是先去想「你想要呈現什麼樣的感覺」進而思考「用什麼方式去做到你要的效果」。當然我們時常會在胡亂嘗試的過程中找到一些新的方法，但我自己的習慣是會在拍攝前先思考想要呈現的畫面，配合場景、服裝，甚至修圖風格，而補光則是輔助你達到想要的效果而存在。我不太喜歡讓「運用閃燈」這件事情在照片中的存在太明顯，希望閃燈可以隱藏在畫面裡，最好是讓人看不出我有補燈，所以我會先思考如果有自然光的話，這道光會從哪裡過來，或是我該如何補足自然光不足的地方。

　　現在網路上的燈具很多，各種分享文也很多，甚至代購或是團購燈具。無論是閃燈的柔光設備，或是新式的 LED，能購買的管道很多，不像過去很多時候需要自己發揮手工藝的實力。由於燈具非常多元，這本書中我只會介紹幾個我常用的設備，一些少用的燈具只會簡單提到。如果你是剛開始想要學習使用離機閃拍攝的讀者，千萬別以為需要把所有類型的燈具都先買上一輪後，才能順利地使用閃燈。

　　事實上，許多攝影前輩慣用的燈具也就那兩三種，建議可以先從最便宜的柔光罩、反射傘、透光傘開始，便宜的柔光罩（60cm×60cm）可能兩三千塊就有，各種傘類一支過就幾百元的價格，其實搭配小閃燈已經能滿足絕大多數的拍攝。當這些器材已經滿足不了你時，我相信那時候你也開始很清楚自己需要的是什麼類型的工具了。

　　在攝影棚（或者任何方便你控制光線的環境）拍攝，最大的優勢就是沒有環境光的干擾，可以更精準地控制你的光線，並且了解不同燈具在同樣的拍攝條件下會有什麼差異。對於經驗不足的人來說，剛開始使用閃燈補光的過程中，時常會忽略掉一件重要的事情——閃燈除了可以改變位置外，被拍攝的對象也是可以改變位置的。

　　以拍攝人像來說，臉部肯定會是最重要的區域，無論你過去在網路或是其他書籍上看過各種使用閃燈的

攝影棚的拍攝，沒有環境光的干擾，用燈的想法是可以自己創造的。

方式，寬光、窄光、林布蘭光、蝴蝶光……等，都是以人的臉孔為出發點。既然如此，可想而知即便光源的位置不改變，只需要微微轉動被拍攝對象的臉，這時候補光的類型可能就又換成另一種了。原本你從 Model 左側補了一道所謂的顯瘦光，結果 Model 換個姿勢，頭轉向另一個方向，反而變成「顯寬光」，或是原本從正面補光，Model 一低頭，拍起來就像是打了頂光一樣。

當你剛開始接觸閃燈，也許剛買了一個柔光罩，買了一支燈架、觸發器，一切就緒後，按下觸發器上的測試鈕，發現閃燈真的會亮，那個瞬間你非常的興奮，覺得整個世界都在掌控中，以前常在網路上看其它攝影師的人像作品，終於有機會自己拍攝坐在前方的也許是女朋友，也許是熟人，也可能是請來的 Model，然後滿滿的興奮感卻又在下一秒化為烏有 —— 燈該擺在哪裡？擺在左邊還是右邊？燈頭是要高一點還是低一點？然後按下一張快門，發現過曝了，到底該調整閃燈出力還是光圈？調低閃燈出力後，卻又發現臉上的陰影好重，這真的是你要的效果嗎？「太悲劇了！簡直就是場災難。」，事後你回想起當天的拍攝……「閃燈這種東西不適合我」，你得到一個最簡單的結論。家裡空間夠大的可能找個角落落把燈架塞進去，等著積灰塵，家

裡空間小的可能轉身用八折價格脫手。

的確，運用閃燈拍攝時，比起單純利用環境光線拍攝時，多了「閃燈」這個物件需要思考，過程變得比較複雜，但就像第一章提到的，如果你可以把整套拍攝流程建立一個屬於自己的邏輯，其實打閃燈沒那麼恐怖。

燈

小閃燈本身很輕巧,雖然裸燈的光線很硬,但以便攜性來說,遠比大型燈具來的方便太多,同時電池使用一般鹼性電池,更換電池很方便,甚至萬一真的忘了帶充電池,臨時在便利商店也買得到電池。一般出國拍攝、婚禮紀錄需要跳燈等場合,我都還是以 SB910 為主力。

小閃燈 SB910

選擇小閃燈,我的想法很簡單,你用什麼廠牌的相機,就搭配哪個牌子的閃燈,唯一要注意的就是,該廠牌的閃燈有無支援無線控制,是否需要額外添購觸發器,這些觸發器是原廠推出的嗎?如果要用其他廠牌的觸發器,也行得通嗎?

如果是使用 Nikon 或 Canon(現在還要加上 Sony)的用戶,這種煩惱會比較少,因為無論是原廠或是副廠的支援度都很大,但如果你使用 Fujifilm、Pentax、Olympus 或是其他廠牌,則必須注意周邊配備的支援度。由於我自己只使用 M 模式,也很少會使用小閃燈拍攝高速同步的影像,所以我並不會考慮 TTL 的支援以及高速同步的問題,我重視的點在於「耐用」和「穩定」。

我非常喜歡 Nikon SB910,這幾年陪著我上山下海,在 Nikon 改善它的散熱問題後,重新推出的 SB910,雖然在現在這個時間點,也已經是有點年紀的產品,但依然屹立不搖,加上我拍攝時偶爾會遇到下雨的狀況,在無數次淋雨的經驗下,都能正常的運作。

中閃燈 AD200

比起一般小閃燈,AD200 最大的優勢是可以更換成外露式的燈頭,這樣的燈頭再搭配燈具,效果比傳統小閃燈好上許多,加上出力比較大,搭配 big mama 柔光罩,也能發揮很好的效果,而且價格比一支高階的小閃燈便宜,光憑這點就很值得購買。比較可惜的缺點是在連續工作下會有過熱的問題,若是需長時間快速大量拍攝的類型,例如婚禮紀錄進行中就不太適合,但像是送客那類節奏沒有那麼緊湊的部分,我便會選擇使用 AD200 來拍攝,順便減輕 SB910 的負擔,同時又不需要扛 B1 到會場,把自己累個半死。

大閃燈 profoto B1

前幾年 profoto 推出 B1 以及 B2 這兩款針對外拍所設計的閃燈,取消大型電筒的設計,電池可以直接安裝在燈上面,讓 B1 變成許多攝影師爭相購買的器材,當然時至今日,越來越多廠商也紛紛投入這塊市場,現在的選擇變得更多了,而我自己則是持續使用 B1 和 B2 來搭配比較大型的燈具。

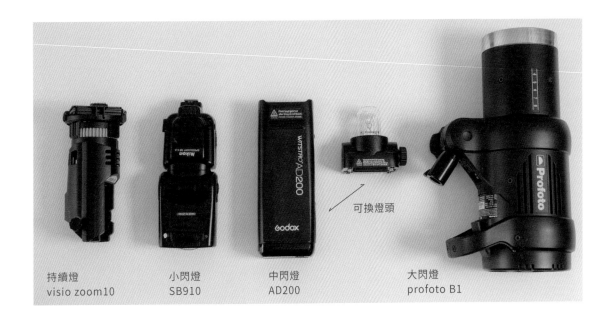

可換燈頭

持續燈　　　　　小閃燈　　　　　中閃燈　　　　　　　　大閃燈
visio zoom10　　SB910　　　　　AD200　　　　　　　　profoto B1

坦白說，profoto 的閃燈價格遠高出一般閃燈一大截，一支 B1 大概可以買六到七支的 AD200，當然，產品的穩定度是不能相提並論的，無論在高速同步、連拍上，B1 能夠做到許多一般小閃燈無法完成的工作，但也因為體積巨大，重量高出小閃燈許多倍，其實對我自己而言，運用範圍沒有那麼大，但在需要的時候還是會慶幸自己有放一支在身邊。

由於燈頭的尺寸比起小閃燈大上非常多，即便不使用任何控光器材，光憑燈管前面那片毛玻璃，就能打出很棒的光線，許多在仲夏戶外需要直打的照片，都是靠 B1、B2 直打來完成。

● **持續燈 visio zoom10**

現在持續燈的種類很多，選擇 zoom 10 完全就是

因為他可以 zoom in，同時還備有不錯的演色性，特別是在需要簡單補燈的時候，很好在畫面外進行補光，並且透過內建的葉片控制光線的方向。自帶兩片塑膠片，一片白色柔光，一片橘色改變色溫，需要快速簡單補燈的時候，zoom10 的便利性幫上許多忙。

當然，持續燈最大的罩門就是亮度，有太陽的時候，zoom 10 幾乎完全沒有出場的機會，而進入室內或者夕陽西下後，就是他可以發揮所長的時候，搭配單腳架從不同角度補光，使用 LED 補燈的最大優勢有兩個，第一個是所見即所得，而且燈手是新手的情況依然可以理解你的想法，因為他看得到燈光的位置。第二點是輔助對焦，當需要使用 zom10 補光的時候，光線多半不會太亮，直接透過 zoom10 發出的光線來來對焦，讓夜景拍攝時不會陷入對焦困境，也不會因為觸發器的對焦輔助燈而產生移焦的問題。

● 圖 a 正面補光。

● 圖 b 左側 45 度角補光。

● 圖 c 左側 90 度補光。

● 圖 d 左後方 45 度補光。

常用的燈光角度

從圖 a 到圖 d，閃燈的距離都是相同的，唯一的不同就只有燈的方向。圖 a 是幾乎正面，（以 Model 的角度來說），圖 b 從左邊 45 度，圖 c 是左邊 90 度，圖 d 是左後 45 度。

一般來說，使用單燈的話，圖 b 從左邊 45 度角的打光方法會是最常見的；因為從正面補光，臉部容易顯寬，多半會將燈的方向，稍微偏離臉的中心，在臉上製造一些陰影。前一個章節在討論硬光時曾說過，我們多半會利用光線的角度，適度地調整臉上的陰影來增加立體感。在一開始接觸閃燈時，我曾嘗試將 8A66 閃燈擺在不同位置，比較每個地方拍攝出來成果的差異，幫助自己理解補光的基本邏輯，實際上操作絕對會比起直接在網路上拿人家拍攝的成品研究來的有用許多。

這樣的實作經驗適用對於有興趣使用兩支燈，甚至三支燈以上的人，當你清楚每個器材在不同位置拍攝起來的感覺後，操作多燈就只是把這些結果加總罷了。例如把圖 b 與圖 d 的結果相加，我在 Model 左側正面 45 度放置一支燈，同時也在她右側後方 45 度也放置一支燈，不難理解我們會得到 Model 左邊正臉都有光線，右臉的鼻子跟臉頰上依然有陰影，但右邊的髮絲會被補亮。

我會盡量附上閃燈的數值，並解釋如何去找出適合的數值，由於每個人拍攝的環境與器材都有些不同，相機的拍攝參數也許可以參考，但閃燈卻會因為你安放的距離差別而產生完全不同的結果。我非常不希望你按著書裡的方式，連擺放燈的距離都照著放，那樣的思考模式未免過於僵化，為了避免這種狀況，我會解釋這些參數怎麼來的，而不是讓你緊跟著每一個步驟處理。

「這可不是火箭實驗啊！犯點錯，多試幾次也無妨。」

若你不希望 Model 因為瀏海的陰影變成怪醫黑傑克的話，要特別注意擺燈的位置是否會在臉上產生你不想要的效果。

　　這幾張照片相機拍攝參數是 ISO 200、f10、1/250 秒，閃燈都有加裝柔光罩。在攝影棚裡的拍攝參數，因為沒有環境光的干擾，所以大部份 ISO 都會開到最低，由於這些範例使用的相機是 fujifilm X-T2，原生最低 ISO 200，所以我就直接設定在 ISO 200 的位置。加上不使用高速同步，一般閃燈同步速度最快就是 1/250 秒。光圈則是配合閃燈的出力來做微調，若希望景深深一些，光圈就會先抓在 f8 附近，最後再依照閃燈的強度增減做後續的調整。

　　一般我們在拍攝人像時，還必須注意拍攝對象的瀏海，由於小恩的右臉的瀏海會遮到眼睛，如果光源不是放在 Model 的左前方，而是放在右前方，右臉就會產生一條很黑的陰影。除非特別要製造髮絲的陰影效果，不然通常燈光不會放在有瀏海的那側，這點要稍微注意，不然拍了半天回來來檢視照片，發現半邊臉都是黑的就尷尬了。

　　補光的角度除了透過移動燈的位置，也可以直接請被拍攝的對象轉頭，你在網路上看過的所有補燈名稱，都是以「人臉」上光線的分佈來做區分，所以有時候別急著改變燈光的位置，試著讓 Model 轉頭也是

一個方式。為什麼我會說以人臉為基準呢？可以參考後面圖 e 的範例，從 Model 右邊 90 度角補光，但請小恩把頭轉向正右側，你會看到光線在臉上的分佈，是類似圖 a 的效果。

　　而圖 f 則把光線放在正左邊，請小恩把身體完全轉向左邊，但臉還是轉向正面（面對拍攝者），身體的受光區域不同，但因為臉上的光線分佈還是類似原本圖 c 的感覺，就視覺上會覺得是一樣的補光方式。

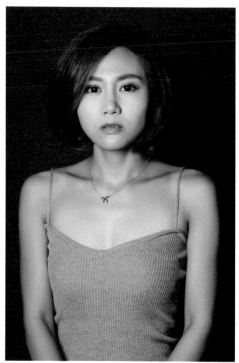

（圖 a 的效果）

● 圖 e 從右側 90 度角補光，請 Model 轉動頭的方向，出現類似圖 a 的補光效果。

（圖 c 的效果）

● 圖 f 從左側補光，請 Model 臉轉向正面，出現類似圖 c 的補光效果。

哪些外接燈具是我們可以使用的

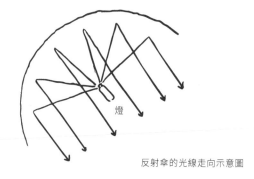

反射傘的光線走向示意圖

在選擇燈具時,第一步應該是去思考每一支燈具工作的邏輯,而不是在網路上找實拍圖。當你大致上理解了每個燈具的設計邏輯後,再去看那些實拍圖,你才會明白自己需要的是什麼。許多人一開始在尋找適合自己的燈具時,就會從網路上找很多各種燈具效果的組合圖,然後看半天也看不出個所以然。其實看不出所以然是正常的,許多範例圖並沒有清楚描述拍攝狀況跟角度、閃燈的參數,以致於好像每支燈具拍起來的效果好像一樣,卻又好像有哪邊不同。

反射傘

反射傘算是大多數人起步時最常使用的燈具,也是最快被淘汰的燈具(因為外拍風一吹就倒燈,倒了後一怒就把傘給折了)。反射傘可以再細分成反射面是銀色或是白色,傘面或是拋物面,總共四種組合。銀色的反光強度強,白色反射出來的光線比較柔和,想要拍銳利強烈的影像就適合使用銀色,反之,就用白色,純粹看個人的習慣。至於傘面的形狀,我自己比較喜歡拋物面的設計,較好控制光線的走向,若你想精準控制光線時,會比較好用。

強 → 弱

我第一次在 flickr 上看 Dustin Diaz 的佈光圖，很驚訝居然可以把反射傘半收後當作聚光桶來使用，事後發現全世界大概只剩下我不知道這件事了，當時的驚奇程度，大概跟我看到有些攝影師會把二合一傘（透傘外面的掛皮變反傘）上半部的皮卸下，類似半個透傘。

如果在反射傘的開口再加上一層柔光布，就變成所謂的反射罩，由於光線先經過反射傘反射，比起直接打到柔光布上，光線會來得均勻，也比較不會有中央光線強，但周邊較弱的問題。我常使用的 big mama 柔光罩就是運用這樣的概念，先經過反射後再打到布上，雖然只有單層布，但仍有很好的柔光效果。

● **透射傘**

透射傘就非常直接了當，因為只穿過一層布，柔光效果有限，但遠好過直接用裸燈頭打在臉上。透射傘的缺點跟優點就是他的發散性，由於傘是沒有邊界的，光線穿過傘面擴散後，就會無限的往前方直奔而去。在室內環境，可以預期無論是拍攝主體、屋頂、地板等都會被透射傘打亮。雖然我的語氣說起來像是缺點一樣，但事實上當你在一些開放或半開放的環境，你需要把整個環境都打亮時，透射傘會是你的好朋友。

若你同時有兩支透射傘跟兩支閃燈，只要架在你的左右，像左右護法一樣，在面對需要拍攝家族大合照的情境時，就能幫你補上均勻且沒有太多陰影的光線。透射傘使用很簡單，如一般單燈的使用，燈頭 zoom 值的設定差異也會同時反映在透射傘上。這款燈具在拍攝上很直覺，費用也很便宜，剛開始入門的初學者可以考慮。缺點大概就是透射傘的光線效果還是比較「硬」一些，陰影比較強烈，柔光的作用性沒有柔光罩好。

日本攝影師 Ilko Allexandroff 是一位非常擅長使用透射傘拍攝的攝影師，他較常運用的技巧，也是透過兩支透射傘來補足單一透射傘會產生的陰影問題，有興趣的朋友可以 google 這位攝影師的名字，會得到許多有用的資訊。

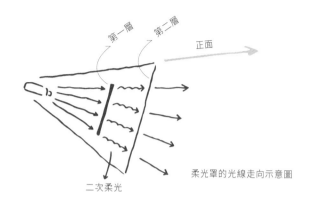

第一層　第二層

正面

二次柔光

柔光罩的光線走向示意圖

柔光罩

　　柔光罩是我最主要使用的柔光設備，從最小只有十幾公分寬的柔光罩，到最大可以達到 140 公分的長邊柔光罩。柔光罩在使用上也很直覺，多數的柔光罩都會有延伸的邊界，可以控制光線的方向性，在拍攝具有戲劇效果的影像時，也可以運用調整柔光罩的位置，讓受光面積減到很小，用來跟其他地方產生比較大的反差。

　　多數的柔光罩裡面都有兩層布，閃燈可以先通過第一層比較小的布做第一次的發散，再透過第二層比較大的布發散第二次，讓出來的光線更為柔和的。

　　柔光罩在使用上有個要注意的限制，它的最佳發光效果為對角線長度的兩倍。也就是當你手上有一個對角線 50 公分長的柔光罩，這個罩子離你主體擺放的位置，最遠只能是 100 公分，再往後退就會失去它原本應該要提供的最佳光線效果。假設你今天要拍攝的人數比較多情境時，因為「距離成平方反比」的關係，勢必要把柔光罩遠離拍攝主體，但又因為柔光效

果的限制，只能使用更大的柔光罩。當然，如果你手邊有對角線長過 150 公分的柔光罩，你就可以輕鬆地在 300 公分的距離內補足這道柔和的光線。

柔光罩 + 長條罩

　　長條罩其實就是長得比較狹長的柔光罩，優點是長度夠，可以打亮整個人的身體，更好控制光線，這道光只會在人身，而不會掃到其他環境或物體，如果在 Model 的左右側，各放上一個長條罩，可以做出很有戲劇效果的光線。雖然有些人會覺得單燈加上長條罩，能夠打亮的畫面區域太少，陰影也太多，但因為這是我喜歡的風格，所以運用起來來特別得心應手。長條罩也能做出很像是門縫或是窗簾透出的光線效果，即便在街上使用，也會有不錯的效果。

柔光罩 + 網格

　　將柔光罩加上網格後，光線行走的距離會縮短而且集中，簡單來說，就是對比會再增強。一般用在防止背景被閃燈的光線照到時，如果搭配長條罩效果會更明顯。右邊兩張照片的拍攝參數、閃燈出力皆相同，差別在於有無加裝網格。

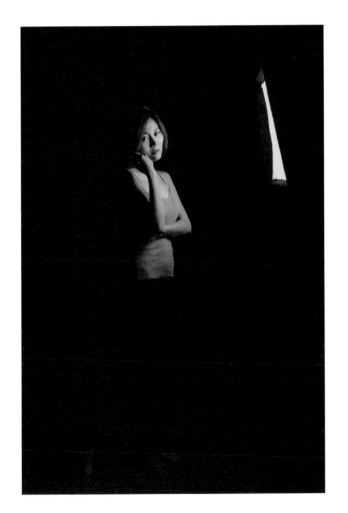

● 柔光罩。

● 柔光罩＋網格。

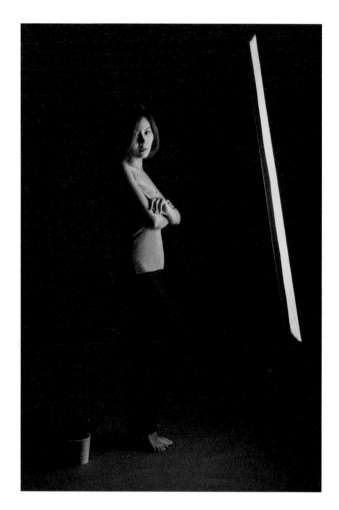

● 長條罩。

● 長條罩 + 網格。

距離成平方反比的應用

上：圖 a／下：圖 a 閃燈出力 1/16，距離主體近，背景成黑色。

前面有提過，善用「距離成平方反比」的概念，可以將攝影棚裡的白色背景紙，分別拍成黑、灰、白三種顏色，其實就是亮度的差別，引發視覺上看起來好像是不同的三種顏色。

由於閃燈裝上柔光罩後，不像點光源那樣，真的距離差兩倍，亮度剩 1/4，也就是距離成平方反比，所以這個範例我並沒有很精確地去抓位置。我直接將閃燈出力從 1/16（圖 a）提升到 1/4（圖 b），再到 1/1（圖 c），閃燈的距離以圖 1 為基礎，圖 b 增加了快要一倍的距離，圖 c 再增加一倍的距離（椅子是我拍攝這三張照片的位置）。參考實境拍攝照片，三張照片的差異在於燈與人的位置，每張照片 Model 身上的曝光都是相同的，但背景就會出現明顯的亮度差異。

● 左：圖 b / 右：閃燈出力 1/4，與主體之間增加快 1 倍的距離，背景呈灰色。

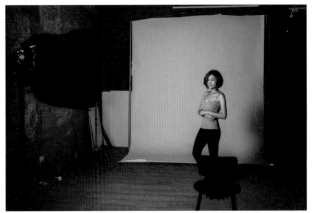

左：圖 c ／ 右：閃燈出全力，與主體之間增加快 2 倍的距離，背景呈白色。

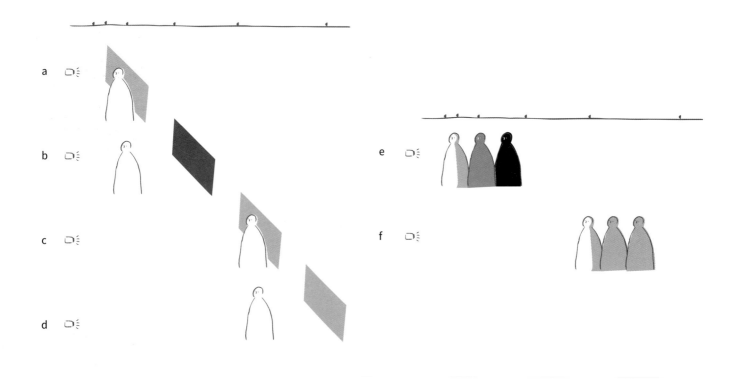

如果你覺得範例有點難懂，不如圖解，雖然我覺得繼續畫圖解下去都快變繪本了，不過這樣比較清楚。下面四張圖對人物的曝光皆為相同。圖 a、圖 b 人物跟背景位處光線快速衰退的區域，若背景緊貼人物，背景就會比較明亮（圖 a）；如果背景遠離人物，超過二、三步的距離，背景就會比較黑暗（圖 b）。圖 c、圖 d 人物跟背景位處光線衰退緩慢的區域，若人物跟背景的距離很近，背景同樣會被補亮（圖 c）；如果背景稍微遠離人物，但還在同一段距離中，同樣也會被補亮（圖 d）。

理解「距離成平方反比」的概念，便能運用在各種類型的拍攝上。例如我們要拍攝合照時，最主要就是讓所有的人都能盡量獲得相同的曝光量，套用「距離成平方比」的概念，此時把閃燈若離第一個人太近，並針對他做曝光，旁邊的人會因為落在曝光衰退快速區域，產生嚴重的失光（圖 e）。反之，如果把閃燈的距離拉遠，讓參與合照的人都落在曝光衰退相對緩慢的區域，同樣針對離閃燈最近的那個人做曝光，其他人便可以獲得不錯的曝光量（圖 f）。

讓跳燈打出來的光線更自然

跳燈可以打出類似漫射光的光線，當天花板高度足夠且為白色，直接向上跳燈可以創造出很棒的大面積光線，拍攝多人的活動上非常好用。

跳燈應該是剛開始練習使用閃燈一陣子後，最常使用的技巧之一。尤其是有在拍攝活動紀錄，例如婚禮攝影師，這也是當閃燈被迫裝在機頂上時，最容易拍出有質感的補光方式。為什麼跳燈會廣泛地被使用？那是因為利用閃燈補光最大的瓶頸就是燈頭太小，光線太硬，如果透過大面積的天花板，或是旁邊的牆壁反射，經過反射後光線的面積會變的比原本燈頭上的大很多，雖然經過反射出力減弱了不少，但因為面積大幅增加，會讓光線變得柔和許多。中高階的閃燈都可以轉頭，轉動燈頭會讓跳燈的範圍更有彈性，不止是單純往上打而已。

現在也有推出很多搭配機頂閃燈的配件，或多或少都可以加強跳燈的效果，但在使用跳燈時，最實際的還是要隨時觀察周遭的環境變化，由於跳燈是通過「反射」打到主體身上，遇到鏡面、不同顏色可能會讓跳到主體身上的光線變得沒那麼妥當（例如鏡面反射太強，有顏色的天花板跳燈會讓主體染上其他顏色），於是在拍攝現場如果人物不停地移動，要隨時留意頭頂上適合跳燈的位置在哪，利用轉頭的功能來輔助拍攝。

光線會反射物體的顏色，跳燈也不例外。翻開國中理化課本，就有提到光線遇到不透光物體反射時，會反射出與該物體相同的顏色（因為其他顏色被吸收了），這部分下一段講色溫片的時候會提到。簡單用三種顏色來表達，當光線打到藍色的牆，除了藍色以外的其他顏色都會被牆壁吸收，只有藍色會被反射出來，這就是跳燈最容易遇到的兩個問題之一——反射反射物的顏色；而另外一個問題便是天花板上的橫梁。

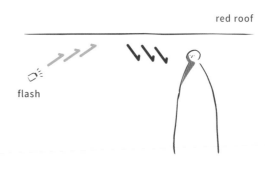

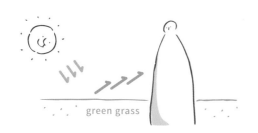

首先是自然光下最常見的例子，如果有在草地上拍過人像就會知道當陽光很強的時候，草地的綠色也會被反射到人身上，所以我們時常會放個反光板在前面避免這個問題發生。

使用跳燈常會遇到屋頂有顏色或木製屋頂，如果是這種狀況，就沒辦法往屋頂跳燈，反射光線的顏色會染在被拍攝的對象上。另外，天花板是黑色或天花板太高也會影響到跳燈的效果；黑色幾乎會吸收全部的光線，導致光線無法反射回來；屋頂太高基於「距離成平方反比」定律，必須要有更強的閃燈出力才能夠跳燈。跳燈也有距離限制，一般我在使用跳燈時，會站在與拍攝對象三到四步的距離，讓光線可以正好反射到他身上。在室內活動的拍攝場合，使用一般的白光拍攝，能確保主體身上的顏色是接近日光的色溫，但後方環境則保留原本的顏色。

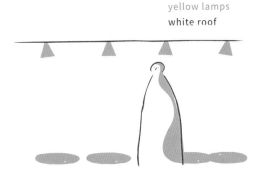

yellow lamps
white roof

yellow lamps
white roof

flash

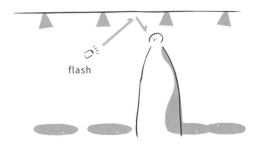

上圖中，假設室內都是黃光，在沒有額外補燈的情況下，人身上也會被光線染黃，可能會讓膚色與衣服偏離原本應有色彩，當然這樣非常有室內的感覺，我也很喜歡這樣的照片，就像王家衛的電影，但如果你剛好是幫服飾公司拍攝商品或形象，那可能就不適合用氛圍來詮釋了，這時，我們可以利用閃燈「壓光」來解決色偏的問題。

跳燈普遍會遇到的另外一個問題是受到物體遮蔽，很多人一開始在學習跳燈時，不太會注意到天花板的形狀，簡單來說，如果光線反射到主體的行徑路線上有物體阻隔，便會影響打光的效果。下面兩張圖，第一張圖為一般跳燈，直接對著正上方打跳燈，光線經由天花板反射，順利補亮前方的主體；但第二張圖，光反射的行徑路線上有遮蔽物，如一般住家中最常見到的橫梁，樑會阻擋光線的反射路線，雖然我在樑的左側打跳燈，但因為受到阻礙，無法補亮右側的空間。此外，前面已經提過距離會對光線的強度造成很大的影響，若天花板高度差異很大，視你想要打亮主體的程度，得隨時注意閃燈出力或是調整 ISO 值。

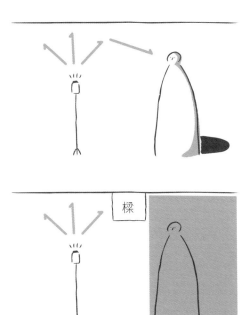

樑

色溫片

色溫片的主要運作原理來自光線穿過透明物體後，除了該顏色以外的光線，其它顏色都會被吸收，例如當各種顏色通過藍色透明塑膠片後，其它顏色會被吸收，最後只剩藍色可以通過。表示你上了什麼顏色的色片在閃燈上，出來的顏色就只會剩下那種顏色。

我自己主要用的色溫片是 Rosco，最常使用的是 CTO（Color Temperature Orange），包含了全濃度、1/2 濃度與 1/4 濃度三種。當然，相對於 CTO 的就是 CTB（Color Temperature Blue），一樣也有三種顏色可以選擇。CTO 與 CTB 的功能，主要是在調整色溫，當現場環境色溫偏離白色時，將主體跟背景的補光顏色統一調整成白色。Rosco 也推出各種顏色的色溫片，這些顏色多半可拿來當作效果，像是打在背景或者人物的輪廓，但大多會在多支燈時運用，所以這邊不會著墨太多。也有減光用的黑色色片，主要用於早期不能調整出力的閃燈，或需要比 1/128 更小出力的時候。

回到正題，我們要怎麼運用色溫片？你得先理解什麼是白平衡，我在前一個章節已經有解釋過白平衡，如果你不明白，而且恰巧跳過第二章，建議回頭重新再研究一下白平衡的部分，我們才可以利用色溫片跟白平衡來玩點有意思的影像。

同樣是在室內帶有黃光的拍攝環境，如（圖 a）所示，且主體身上沒有任何光線，臉部略顯的陰暗，於是我們可以補一支跳燈，打亮主體的臉部，如（圖 b）所示。這時人身上會是正常的色溫，背景會保留現場

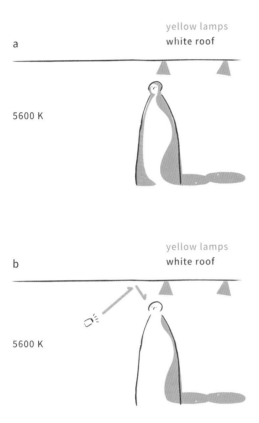

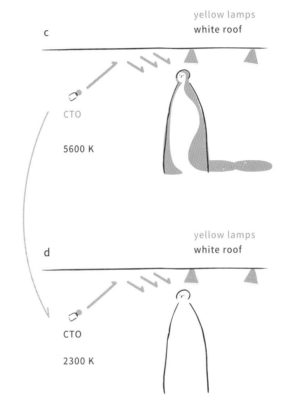

的顏色，這是我很常運用的拍攝方式，讓人身上維持 5600K 上下的色溫，背景保持現場肉眼看見的樣子，雖然邏輯性上不太合理，但對於婚禮這類的案子，客人會希望自己身上的光線更討喜些。

　　那什麼時候要拿出色溫片？當你決定要讓主體跟背景的光線顏色一致時，這裡的一致並不侷限於哪種顏色，如（圖 c）所示。這時如果你把相機上的白平衡設定從 5600K 調整成 2300K（橘→白），就會一併把主體與背景的光線顏色都改成白色，這時被橘色燈光影響的背景，也會回復到正常的色溫，如（圖 d）所示。當然，這做法一定會減弱原本空間中的氛圍，但可以還原背景的真正顏色，至於哪種方式比較實用？見仁見智。接下來的章節中還會有許多利用到色溫片的部分，但他們的概念大同小異。

選擇適合你的工具，比追逐器材還重要。

The point is to find the tool you are good at (or you would like to use)
instead of looking for new to try.

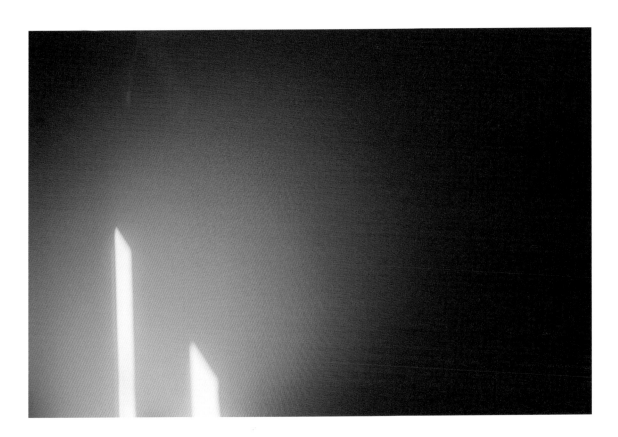

室內打光 保留或破壞現場氣氛

　　室內空間相對於戶外環境來說，整體光源普遍都是比較微弱的，是能發揮人造光源的地方，但也是很容易破壞整個環境光線的場合。在室內使用人造光源，可以搭配柔光罩來幫主體補光，或夾上色片營造不同顏色的氣氛，甚至可以透過跳燈讓整個空間變明亮。在室內拍攝，持續光能夠發揮的空間比室外大的多，每隔幾個月就會有新的 LED 產品上市，多樣化的商品讓人難以抉擇，隨著 LED 燈具演色性越來越好，強度越來越強，現在室內利用持續光拍攝已經是非常方便的事情，相較於閃燈，更容易達到「所見即所得」的效果，但閃燈搭配柔光罩，依然是不能被忽視的主力。

攝影者、光線、被攝者的位置三重奏

一般室內環境跟棚內的差異在於，室內環境會有很多額外的人造光源，現場物體因而充滿了不同的顏色，這些顏色會因為光線的反射，讓被攝者的身上同時也帶有這些顏色。在拍攝的時候，你該思考的點是哪些光線該留下來？或是利用閃燈消除多餘的光線。

Ann 是一位很年輕的 Model，在拍攝之前我已經在他的個人臉書頁面先參考了一些她過去的作品，大部份都是走比較「酷」的風格，通常面對第一次合作的 Model，我會希望先採用她比較熟悉的拍攝模式與風格，於是將場地拉到西門町街頭，說到台北老舊的好地方，獅子林大廈絕對是著名的「景點」

之一。（其實是因為沒有預算將拍攝團隊拉到香港，獅子林的氛圍也可以加減頂著用。）

我請 Ann 先靠到電扶梯的中間，請大毛把燈放在我的左後方大概一步的距離，透過 1/8 的閃燈出力拍下第一張照片（圖 a）。閃燈的光線透過半收的反射傘形成一道大概半身面積的光線，同時因為反射傘的白面的，反射出來的光線會比銀面的傘更為柔和。

接著我請大毛將閃燈移到我的右手邊，但閃燈的距離維持不變，可以看到光線在 Ann 身上的感覺差異很大，光從 Ann 的左邊過來，在臉上產生很明顯的陰影，如（圖 b）。

其實像在這樣的場景，說不上那種角度的光線比較適合，重點是因為利用大的反射傘再加上半收傘的緣故，限制光線往周邊擴散的可能，所以在兩張照片上都可以發現背景依然維持原本的亮度，畫面左側的電梯有樓上的黃燈，右側的電梯則是上面那排日光燈管的淡綠色。

● 上：圖 a 光線來自正面。 / 下：圖 b 光線來自畫面右側。

● 圖 c 利用位置的不同，做出光線的變化。

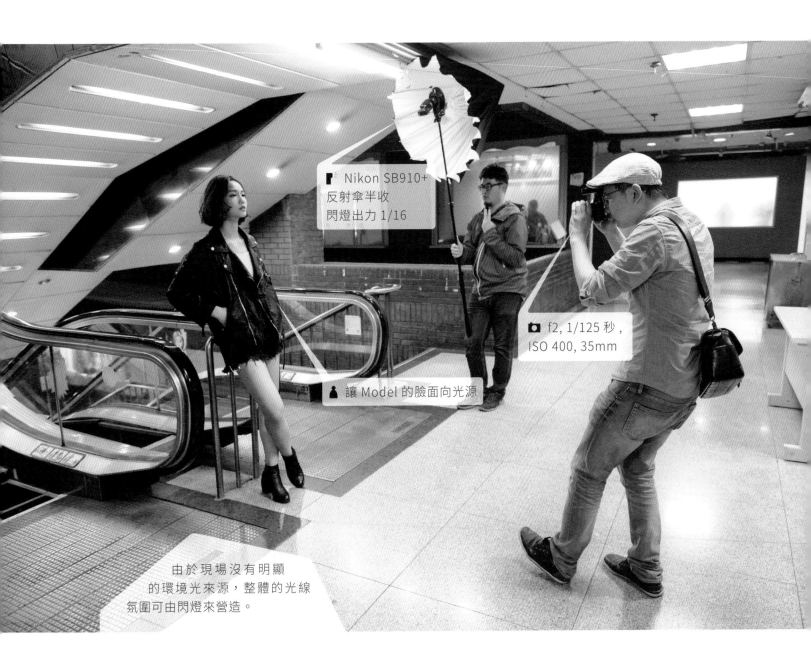

Nikon SB910+
反射傘半收
閃燈出力 1/16

f2, 1/125 秒,
ISO 400, 35mm

讓 Model 的臉面向光源

由於現場沒有明顯
的環境光來源,整體的光線
氛圍可由閃燈來營造。

我們現在再簡單的複習一次前一章節提到的，光線與被攝體之間位置的變換。只要改變燈具擺放的位置，就能創造出完全不同的感覺。比較這兩種燈光，除了氛圍不同外，也可以發現圖 b 比起圖 a 來說，更具瘦臉的效果。在拍攝臉蛋比較寬的人時，如果想要修飾這個部分，一種是靠後製液化把人的臉修瘦，或是利用光線所產生的陰影，創造視覺上的削瘦。

從正面打光我一直都覺得是相對困難的，大家都知道機頂閃燈直打，在大多數的狀況下都是悲劇，但直打光線因為視覺經驗，能帶來復古的感受，我自己在微光的拍攝環境下，如果實在不希望臉上有太多的陰影，偶爾也還是會這樣運用，但大多的時間還是會傾向像圖 b 的拍法，給予人臉上多一點陰影，另外一個原因是因為大多還是拍攝台灣人，亞洲臉孔跟歐美臉孔相比多半較為平面，製造陰影會讓臉部看起來更具立體感。

所謂燈法，重點還是在於光線相對於「臉部」的位置，所以我們請 Ann 稍微將臉轉向畫面的右方，可以發現她幾乎整張臉都被打亮了，如圖 c 所示，如果沒有看現場的佈燈照片，可能會以為我使用閃燈正面直打，像是圖 a 的正面光。不過，因為我們在圖 c 的照片中，在相機跟 Model 的正臉中間夾了一個角度，所以拍出來的感覺還是跟圖 a 不同，臉上有更多的陰影，效果表現也比較好。

這也就代表，如果我選擇圖 a 的配置，但我人移動到畫面的左邊拍攝，也會得到類似圖 c 的效果，對吧？這一點都不困難。補燈說穿了，其實就是「被攝者」、「光線」、「攝影者」三個元素的位置調整，我們一直都是這之間尋求不同的光影變化。

許多新手在拍攝時，會急於不停地變換閃燈位置，然後自己也跟著左右移動，想要拍出不同的感覺，最後

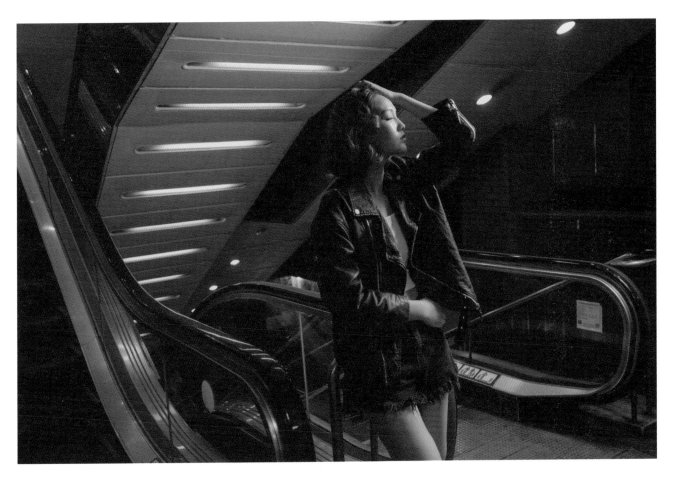

● 圖 d 我再度移動到畫面的左側，在同樣燈距、燈光位置下，尋找不同的拍攝角度。

就是一陣忙亂，並沒有拍到什麼好照片。當自己在練習拍攝，沒有助手幫忙的時候，因為燈架沒辦法很迅速地依照你的指示走到定位（期待哪天推出聲控燈架），比較好的做法是先測光，測到你想要的閃燈強度後，就把閃燈留在那個位置，接著請 Model 調整他的臉部位置，最後，你再試著去移動步伐，尋找到想要的構圖。

此外，跟棚內拍攝不同的是，在戶外環境拍攝時，需考量到場景跟構圖的關係，我決定把閃燈留在 Ann 的正面，我自己移動到她的右臉延伸處，拍下圖 d 的畫面。

保留氛圍或是去除現場光線

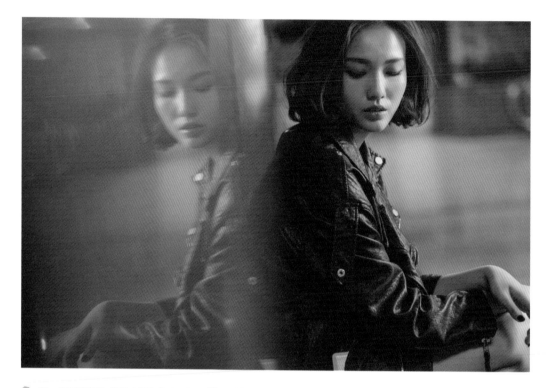

● 圖 a 高環境光源（ISO 1000, f1.8, 1/125 秒），低閃燈出力（1/64 出力）。

同樣在獅子林裡面比較高樓層的地方，大部分的店家都沒有營業，整條走廊幾乎沒有人會經過，當然也就不用擔心會打擾到任何人，接著請 Ann 靠近鐵捲門蹲著。因為這是個很有氛圍的地方，一般我會思考，要不要保留現場的光線？要保留多少？

當我們留越多現場光線，影像的成品就會越貼近真實看到的樣貌，但 Model 身上可能就會有多種色溫，也比較難以控制光線的品質。同樣的，這沒有絕對正確的作法，依照你的作品調性，選擇最適合自己

的方式即可，這邊用兩組拍攝參數來表現同一個地方，會拍出完全不同的感覺。

首先是圖 a，由於 ISO 開到 1000，大部分環境的光線都會保留下來。一般在需要補上閃燈時，我會選擇現場測光後，讓主體的亮度稍微暗一些，預留補光的空間，如果直接透過測光將人物的亮度曝到足夠，再加上閃燈肯定會過曝，所以必須要讓主體處於欠曝，或者說是曝光不足的狀況。

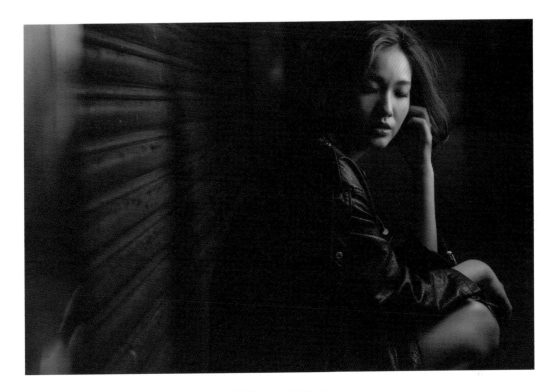

圖 b 低環境光源 (ISO 500, f3.2, 1/250 秒)，高閃燈出力 (1/16 出力)。

接著，有趣了，你可以用柔光罩，可以用反射傘，可以用任何手邊擁有的柔光設備，接上閃燈後稍微補一點光，調整燈距跟閃燈出力，讓主體的臉上有足夠的光線即可。在圖 a 中為了示範，我請 Ann 的臉面對我，光線從畫面的右邊過來，閃燈剛好被鼻子擋住，如同之前提過，鼻子就像是一座光線難以攀爬的高山，許多光線都會止步於鼻子而無法翻越到另一側的臉上，可以看到 Ann 的右臉還是維持環境中偏綠色的光線，但左臉透過閃燈成為正常的膚色。

然後是圖 b，將 ISO 降到 500，同時把光圈縮到 f3.2 後，環境的光源一口氣下降了許多，在不使用閃燈時，已經看不到 Ann 的臉了。這時候光源幾乎都來自於閃燈，鐵捲門上比較亮的區域也是因為閃燈光線掃到的關係，但由於距離成平方反比（我們必須一再提到這件事），真正抵達到鐵捲門上的光線已經非常微弱了。補燈的方向跟圖 a 相同，去除掉環境光源的干擾，這時可以更清楚地看出實際上補燈光線所分佈的區域，而沒有被閃燈照到的區域，幾乎都成了陰影。

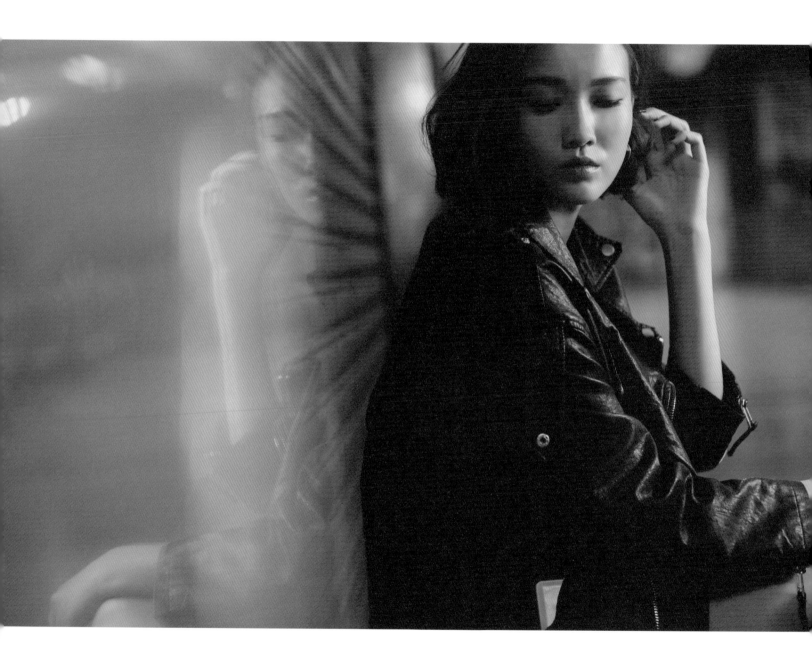

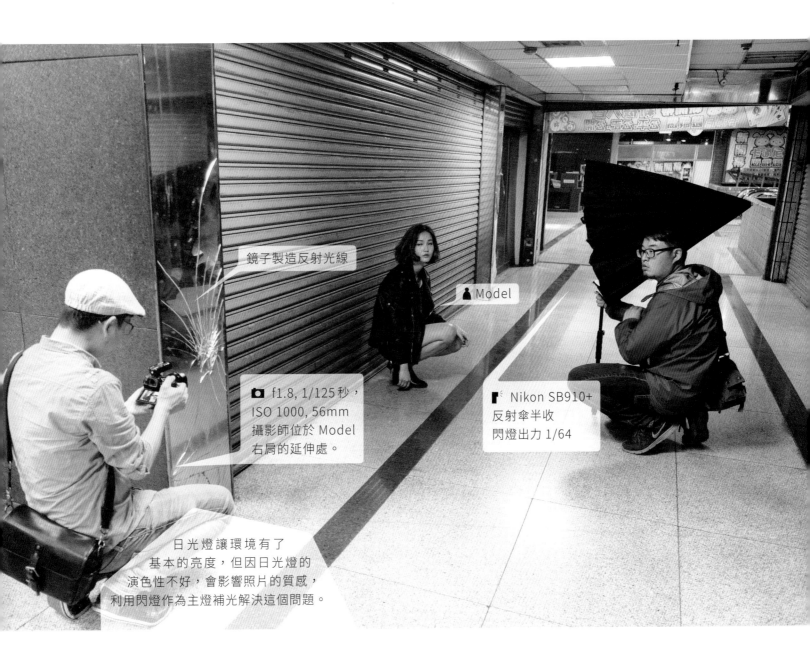

鏡子製造反射光線

👤 Model

📷 f1.8, 1/125秒,
ISO 1000, 56mm
攝影師位於 Model
右肩的延伸處。

⚡ Nikon SB910+
反射傘半收
閃燈出力 1/64

日光燈讓環境有了
基本的亮度,但因日光燈的
演色性不好,會影響照片的質感,
利用閃燈作為主燈補光解決這個問題。

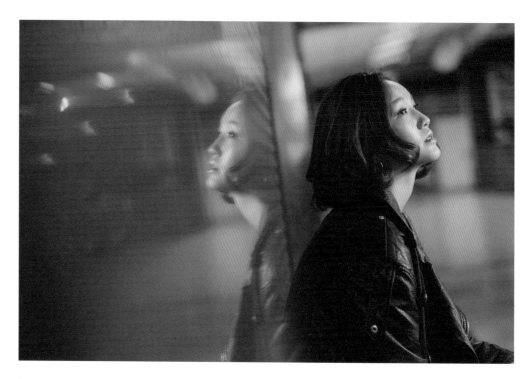

● 圖 d 拍攝參數同圖 a，但請 Ann 將臉轉向閃燈的方向。

● **臉上有雙色溫，這樣可以嗎？**

有些攝影師會很排斥雙色溫這件事情，我的觀點是端看照片如何呈現？我們都看過婚禮進場，一支打歪的 spotlight 將新娘的臉硬生生的切成了 two face，這種情況的雙色溫當然是讓人難以忍受，我就會選擇使用閃燈壓過現場光線，讓臉部的光線一致。但適當地運用雙色溫在人像，尤其街頭的拍攝是很重要的，你能想像一部電影裡的蝴蝶光從頭到尾都十分完美地撒落臉上嗎？肯定是無法的，我的理解一直都很簡單，就是好不好看，跟你自己喜不喜歡而已。

當然前面拍的範例主要是為了比較兩種拍攝參數所造成的氛圍差異，不然只要請 Ann 轉一下臉，就可以解決這個問題，如圖 d 所示，這才是我腦中真正預設的畫面，雖然圖 b 也很有感覺，但當現場環境光源太低時，便失去選擇這個地點的意義，那在工作室樓下的巷口拍攝就好啦（好省事啊！）。不可否認環境中的燈光與會反射光線的物件，的確造成拍攝上許多困擾，特別是 Model 穿著白色服裝時，更容易染到周圍的顏色，不過，也因為這些複雜的顏色，讓影像變得更有趣。

圖 e 拍攝參數如圖 b，但我移動到 Ann 的右前方。

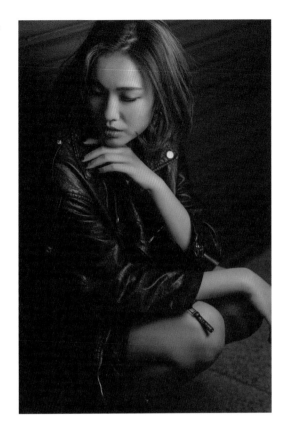

現場環境光線多一點比較好看？

　　也不盡然，前面提到多曝一些環境的光線，可以傳達空間的氛圍感，但如果我們轉一下構圖，如圖 e 所示。當我移動到 Ann 右後前方，構圖重心只剩 Ann 後面的鐵捲門，這時所處的環境空間便不再重要。

　　我相信大家都同意鐵捲門本身是不會發光的，我們可以利用「距離成平方反比」的概念，請 Ann 再更接近鐵捲門一些，縮短主體跟背景的距離，讓閃燈的光線穿過 Ann 打在上面，提升背景的亮度。於是用同樣

的拍攝參數，就拍到 Ann 跟被微微打亮的鐵捲門，因為鐵捲門本身有被漆上顏色，光線打下去後，色彩會更為鮮明，但因為下半部被 Ann 的身體遮住，只有頭後面的鐵捲門是被打亮的，看起來像是有另一支燈去照亮背景，這效果我十分滿意。

　　這兩組照片拍攝概念、構圖、相機參數截然不同，但擺在一起卻不會太突兀，這就是讓閃燈的光線盡量配合現場環境，每個場景都有其適合的補光方式，拿捏的恰到好處，作品的調性也會趨於完整跟一致。

利用「距離成平方反比」街頭實作

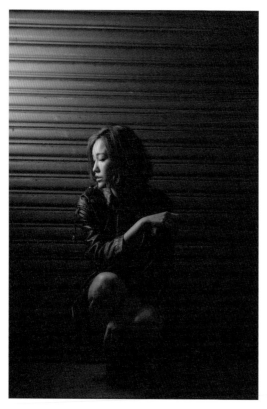

圖 a 燈距短。

圖 b 燈距長。

我們可以透過「燈距」來改變光照到的範圍，這已經講了許多次，但，我還是得不厭棄煩的重複一次（或是很多次）。當我們把燈拿遠，如果相機數值不調整，就必須要加強出力，實際用過就會知道，其實距離對於閃燈強度的影響很大，而決定出力強度的依據就是被攝著臉上的光線。

雖然我們都知道「距離成平方成反比」這件事，但在實際拍照時，並不需要認真地去計算移動的距離跟閃燈出力的調整，這會隨著拍攝經驗而增加，大概

抓出移動多少距離，得增加多少出力才能平衡，這邊說的平衡，是指不影響到被攝者臉上的曝光量。

以上面兩張圖來看，Ann 身上的曝光量是差不多的，但可以看到圖 a 的光線只照到上半身的部分，而圖 b 則是全身都有被照到。

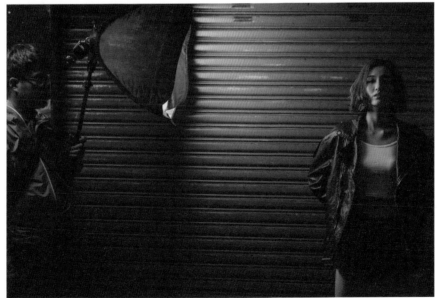

上：當閃燈離主體較近，能夠補亮的範圍較小，下半身已經在光線衰退快速的區域，所以很快變成暗部。 / 下：當閃燈離主體較遠，為了達到臉上相同的曝光，會需要比較強的出力，從靠近閃燈的鐵捲門上可以看到這張的閃燈出力明顯大過於上圖。同時因為全身都在光線衰退較緩慢的區域，上半身跟下半身的亮度差異較不明顯。

用光線複製現場環境氛圍

在光源不足的環境，單純把主體補亮是一個方法，粗暴地直接用閃燈把人打的明明亮亮的，也不是不行，但試想一下，若在一間古董傢俱咖啡店，店內飄散著濃濃的咖啡香，我會聯想到王家衛的《花樣年華》，帶一點黃一點紅，不是那麼刺眼，也許有很多暗部陰影，總之，是會讓人投身在那段時空背景的復古氛圍。

在這樣的咖啡廳裡面，多半都是黃光，如果不使用色溫片直接補光的話，可以將人物的膚色維持在最真實的感覺，而背景環境則保留黃色。這算是常見的做法，有時候我們拍攝一些婚禮場合，為了留下現場環境的顏色，會選擇採用，但背景那些沒有被閃燈照到的賓客，就會和宴客廳的燈光一樣黃，解決的辦法便是透過橘色 CTO 色片，讓新人身上補到的光線也是

橘黃色的，如此一來，在校正白平衡時，連帶後方的其他人便能一起校正，整體的顏色看起來會比較均勻，反之，則會失去現場的氛圍。

把問題拉回這間咖啡廳，在沒有補光的情況下，Miffy 身上的光線太弱，拍出來的質感不會太好，勢必需要補光，就像一開始說的，如果直接用比較硬的光來拍，會失去想像中咖啡廳應該呈現的樣子，在這樣的條件下，我想要不就是閃燈搭配柔光罩拍攝，然後再上 1/3 CTO 色片，不過，這次我選擇使用 visio 推出的 zoom 10，本身就帶有橘色的色片來拍攝。以這幾張照片來說，橘色 CTO 是必要的，除非影像本身能夠說服觀眾——現場還有其他光線來自於戶外或其他光源，不然在一片昏黃的室內，突然有個正常膚色的人身在其中，也會顯得突兀，這部分保留到後面再提。

過去我很排斥用 LED 拍攝，一個是光源亮度不夠，運用起來限制很多，二來是演色性不好，後製修圖時會在膚色上糾結很久，直到 icelight 推出後，才發現其實品質好的 LED 妥善運用，效果也是很好（但拍攝距離還是有其侷限）。近期，比起過去反而更常使用 LED 拍攝，隨著技術發展，越來越多強度跟演色性都很優秀的產品，網路上就可以找到許多，我手邊則是放著一個朋友借我的 zoom 10，由於可以簡單聚光，能稍微改變補光範圍這點很方便，雖然可運

用的拍攝距離依然不是很長，但在咖啡廳這樣的場合倒是足夠了。

直接使用 LED 拍攝比起閃燈直覺許多，畢竟在預覽時便可直接看到拍攝出來的效果，閃燈則是需在拍攝完後，才能完全確定拍攝參數得當與否。另外，當配合的燈手經驗較為不足的時候，LED 讓新手操作起來也比較輕鬆，因為打亮的地方都看得到，當助手燈拿歪時，也不會等到拍完才發現（LED 燈具有可快速調整的優點）。

後面，我請 Miffy 換個位置移到窗邊，這時補燈的思維就完全不一樣了。在前面為了要維持現場的氛圍，我們透過色片搭配柔光罩創造較微弱的光線，而現在則是反過來，我們利用閃燈模擬戶外灑進屋內的陽光。拍攝的當天雖然天氣不錯，但因為時間不對，所以陽光剛好在另外一個角度，導致沒有陽光會從窗外進來，於是我直接利用閃燈直打進窗戶進行補光。

由於閃燈的光必須穿過充滿花紋的窗簾，光線像是經過了一個巨大的柔光罩，到 Miffy 臉上的光線是柔和的，部分通過窗簾較薄區域的光線則形成了光斑，為畫面增添些許樂趣。

有時候不用太拘泥於應該要怎麼做才是對的，攝

● 秘氏咖啡獨有的懷舊氣息，可能會因為一支粗暴的閃燈蕩然無存，利用柔光罩提供的柔和光線，在不破壞氛圍的前提下，也可以讓主體身上的光線充足。

影本身是非常自由的，有時候做一些沒想過的嘗試，失敗了也無妨，當然，有工作性質的案子拍攝時就無法這麼任性了。可以比較後面這兩組照片，同樣裸燈，通過了窗簾後就像是利用柔光罩拍攝一樣，皮膚上亮部到暗部的漸層很緩和；後面沒有穿過窗簾的照片，手臂上亮部到暗部的漸層變化就相當劇烈。

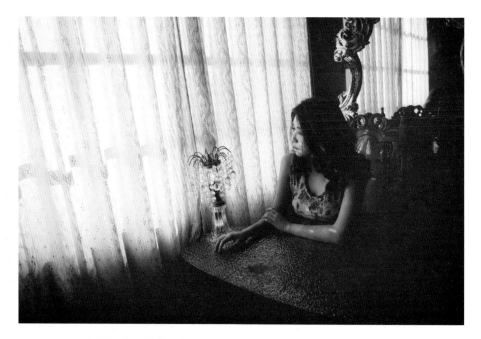

● 雖然是閃燈直打，但因為有經過窗簾，光線會變得柔和。

◉ 移開窗簾讓閃燈直接穿過玻璃創造硬光，可看到 Miffy 身上的光影對比很強，此外，也清楚表現鏡子上的污痕，加上室內、外色溫差異，鏡子變成一團藍色。

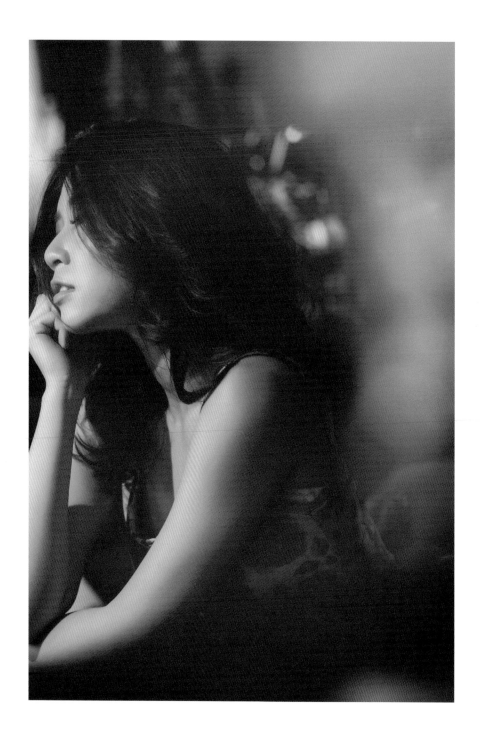

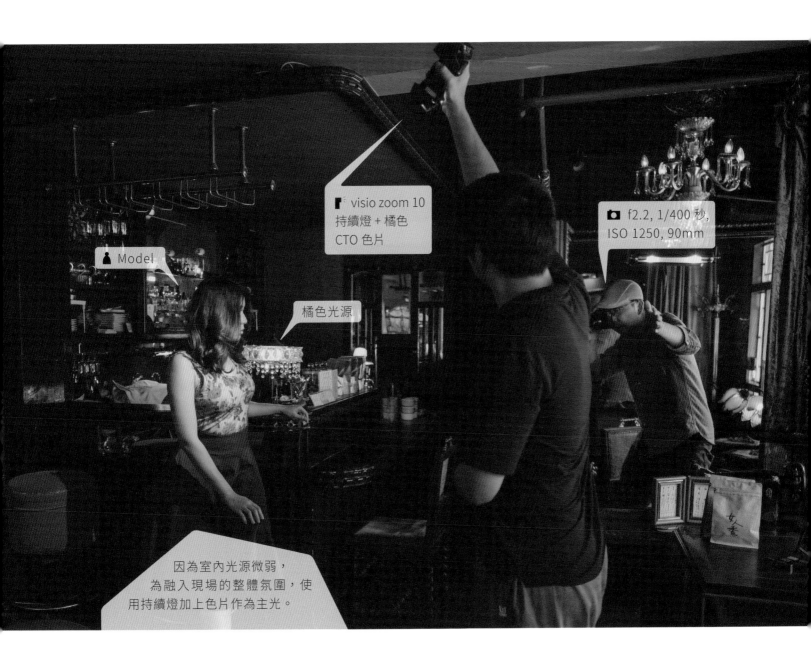

在有光線的地方補燈

在萬華一個老舊的停車場內，現場真的是暗到不行，只有一根發出慘綠光線的老舊日光燈管，上面還佈滿了蜘蛛絲──我覺得這是絕佳場景。在全黑的環境補光，可以說怎麼補都沒問題，因為現場光源幾乎不存在，或簡單地用閃燈的出力蓋過現場光線，但如果想要保留現場的感覺，又想維持膚色（很明顯的，日光燈管無法給我可接受的膚質），於是我利用 AD200 搭配布雷達，請 raphael 盡量把燈舉高，讓光線像是從日光燈發出來的，同時請 Tu Mi 微微地把臉頰朝上，如此一來，Tu Mi 受光的部分，就會符合日光燈管照亮的範圍，只是在這張照片中，日光燈除了把暗部染成詭異的綠色之外，沒有別的了。

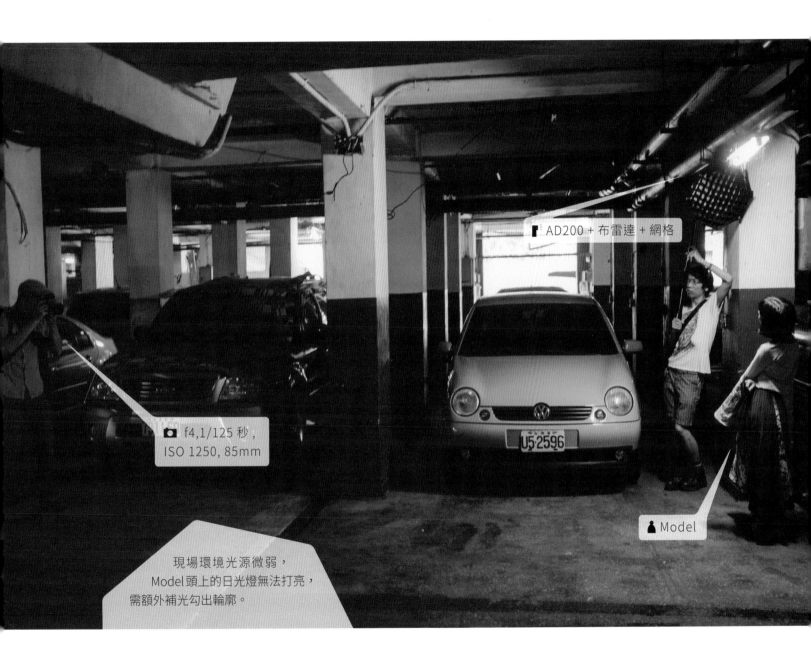

AD200 + 布雷達 + 網格

f4, 1/125 秒, ISO 1250, 85mm

Model

現場環境光源微弱,
Model 頭上的日光燈無法打亮,
需額外補光勾出輪廓。

到哪都有窗光可以拍

有一位很厲害的前輩向詠，其一系列作品稱為「不敗的窗光」，利用窗光來拍攝新娘或是孕婦，光線柔美到讓人嘖嘖稱舌。在 icelight 的官網有句宣傳標語是這麼說的「It's like carrying widnow light with you everywhere you go」。對攝影人來說，窗光大概也等於得到好照片的代名詞。

為什麼窗光會如此迷人？因為一般窗戶面積大，有時候會有窗簾，或窗戶本身的髒污，亦或是毛玻璃的特性讓進入的光線變的柔和，加上進入窗戶的光線必定會有方向性，一切加總起來就等於一道大面積具有方向性的柔光。如果在有自然採光的房間，可以直接利用進入窗戶的光線來拍攝，但畢竟不是隨時隨地，都會有適當的陽光與窗戶，所以在缺少這些條件的時候，我們可以透過閃燈來創造窗光。

在南港的攝影棚裡，雖然有大片窗戶，可許多時候光線並不是那麼充足，最簡單的做法就是把白色的反光板（珍珠板、保麗龍板皆可），放在窗戶跟窗簾之間。如此一來，就能透過往反光板反射光線再從窗簾彈回到牆壁上。前面有提過跳燈，跳燈是可以直接創造大面積光線的方式，當然，若有足夠的空間，拉開燈與牆壁的距離越多，就可做出更均勻的光線，不過礙於場地限制，實在是無法隨心所欲，但其實這樣的空間也已夠用。（這樣的拍攝條件下，越靠近窗邊的光線越強。）

如果現場沒有窗簾，而是一面白牆，也可直接利用白牆跳燈，如同 Joe McNally 時常會使用的──床單。利用一支 K 架、繩子或任何能掛起床單的器材，在白牆前面掛上一面床單，很多時候，運用手邊現有的工具就能做到你想要的光線效果。

● 利用反射的方式補光,盡量將光線擴散後穿過窗簾,形成柔和的光線效果。

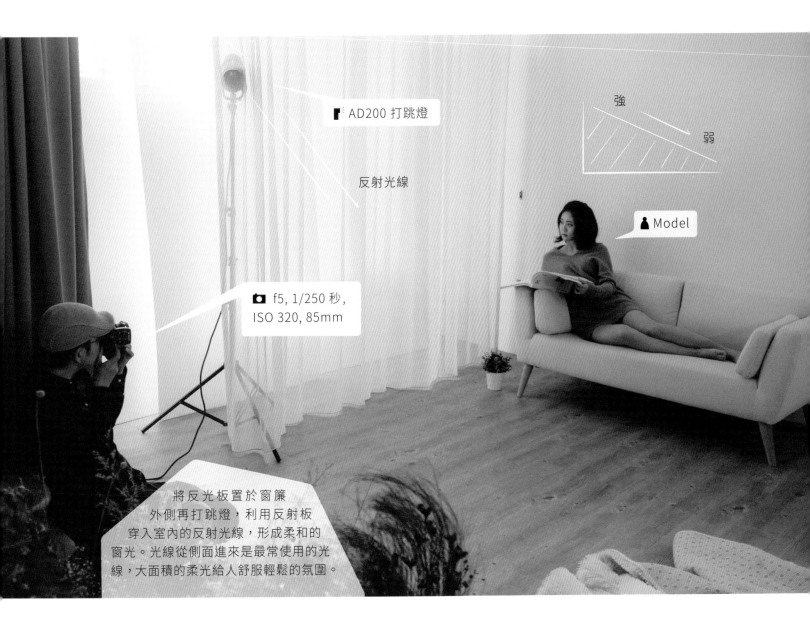

AD200 打跳燈

反射光線

強

弱

Model

f5, 1/250 秒,
ISO 320, 85mm

將反光板置於窗簾外側再打跳燈,利用反射板穿入室內的反射光線,形成柔和的窗光。光線從側面進來是最常使用的光線,大面積的柔光給人舒服輕鬆的氛圍。

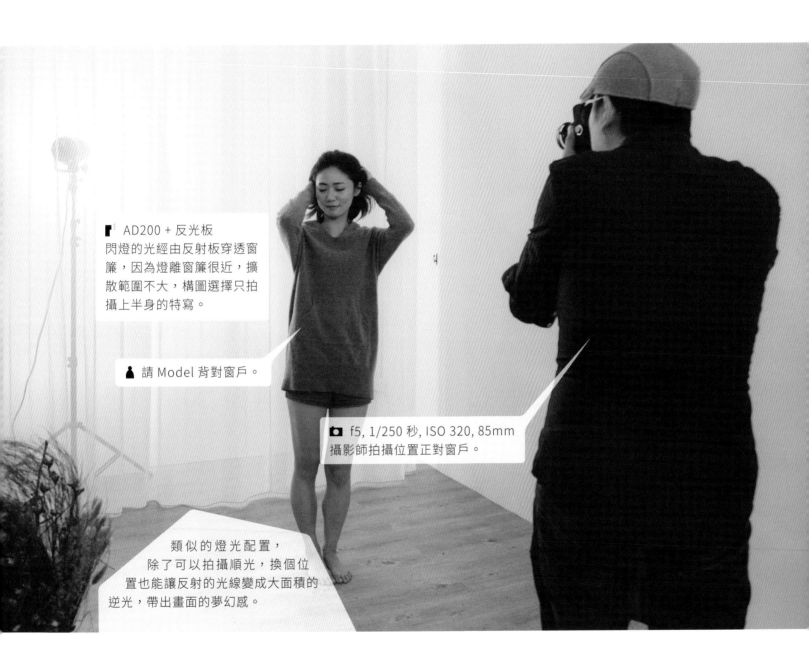

AD200 + 反光板
閃燈的光經由反射板穿透窗簾，因為燈離窗簾很近，擴散範圍不大，構圖選擇只拍攝上半身的特寫。

請 Model 背對窗戶。

f5, 1/250 秒, ISO 320, 85mm
攝影師拍攝位置正對窗戶。

類似的燈光配置，
除了可以拍攝順光，換個位置也能讓反射的光線變成大面積的逆光，帶出畫面的夢幻感。

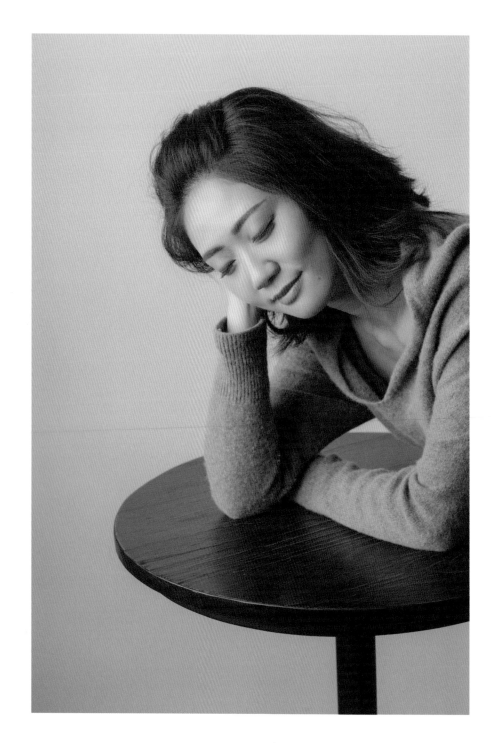

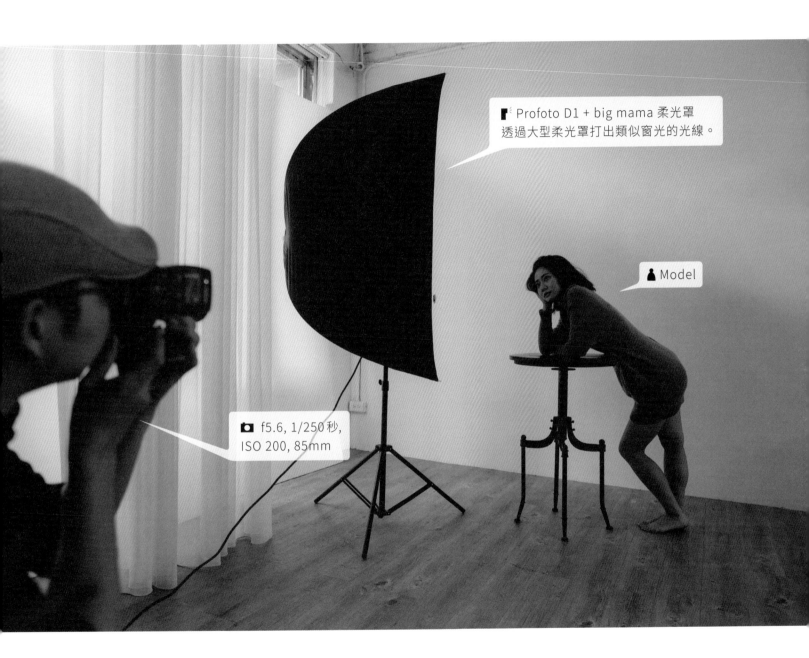

簡易自製光斑

在純白的牆上可以利用光斑來做出層次變化，運用現場有的物品便能做出有趣的效果。

我們可以利用各種不同介質改變光線的形狀，任何有孔隙的物體，或是自己用紙板割出一些形狀也行，擋在點光源前面，就可以讓打出來的光線產生不同的陰影。

對於操作閃燈比較不熟的人來說，用持續光製造陰影也是方法。在光源跟被攝體之間放一個帶有格子的木箱，光源離箱子越近的時候，打出來的陰影越大(同樣孔隙也越大)，當光源遠離箱子時，打出來的影子會更密一些。如果你同時想要製作陰影，又想要補亮主體的話，比較簡單的做法其實是拿二支燈，一支燈製造陰影，一支燈補亮主體，這時候要怎麼補亮主體，就可以隨心所欲。

不過，這本書是講單燈，我們盡量用單燈來解決問題。可以看到佈光示意圖，我利用一支燈穿過木箱，在牆上產生陰影，同時在 Cynthia 身體的右前方放置了一條床單，床單跟箱子的邊緣連接，讓靠近我這一側的光線在到達 Cynthia 之前，都必須先越過床單。因為床單的關係，讓她身上的光線依然是柔和的，不像是用閃燈直打那樣的銳利。

溫柔的光與硬派的光

在大多數的情況下，尤其在室內的拍攝，我多半傾向使用柔「柔光」，也就是讓閃燈的光線通過柔光器材。因為透過柔光器材後，光線的面積較大，打在人身上所造成的反差比較小，畫面會比較柔和。主要也是因為我們拍攝的 Model 大都以女性為主，除了少數題材外，柔光會是比較常用到的光線。

棚裡拍攝 Wonder Yoga, Wonderful Life 的瑜珈老師，一開始的設定就是要製造比較大的反差。因為 Wonder 的髮色很淺，不容易被背景掩蓋，所以直接使用單燈來拍攝。考量到瑜珈會有許多動作需要伸展，毫無懸念直接使用長條罩來拍攝，因為只有單燈，沒有受光的那側會緩緩地進入黑暗，隨著瑜伽不同的動作，身體不同的區域會照到光線，只需稍微配合動作前後推動燈的位置，保持每張照片的燈距離身體都是相似的，就可以拍出一系列同樣光線，但卻是不同感覺的照片。

雖然只使用單燈，但透過長條罩來補光，所以亮部到暗部的過度並不會太快速，會產生許多「灰色」的區域，即使正側面的單燈製造出很強的戲劇張力，但仍可因為柔光罩，維持住臉部的好膚質。

但如果今天要拍攝的是肌肉壯漢就另當別論。hotguynoface 剛在 IG 成立帳號沒多久，照片都是由他老婆 Emma 上傳，藉由幫他們拍攝 IG 的封面照，順勢拍攝一些有露臉的影像。對於拍攝充滿肌肉線條的對象，特別適合運用硬光，所以拿掉柔光罩、雷達罩或是任何控光的器材，直接用小閃燈往臉部 45 度斜角補光試試再說。

由於裸燈單燈的關係，光線走的方向很直接，也很容易被物體阻擋，利用手臂擋住了光線前進的方向，就可以在身上創造更多的陰影，同時也可以看到腹肌的線條，在這樣單燈光線的效果下，勾勒出很好的輪廓。水珠的部分，則是透過塗抹凡士林後，利用噴霧器噴水，讓水珠停留在皮膚上久一些。

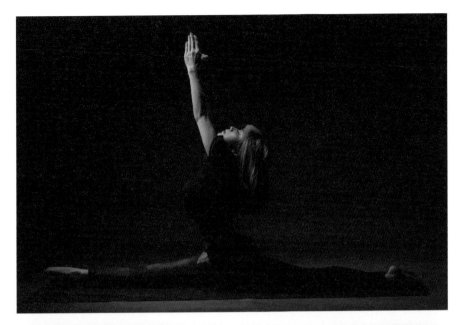

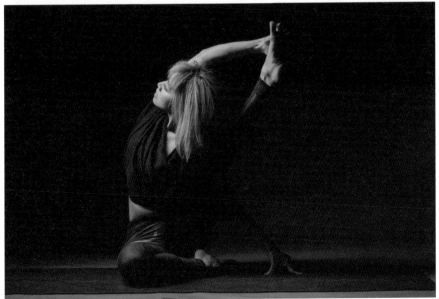

● 長 140 公分左右的長條罩在拍攝人像時，可以做出很有戲劇性的效果，在表現肢體張力比較強的畫
　面時，會有很好的效果。

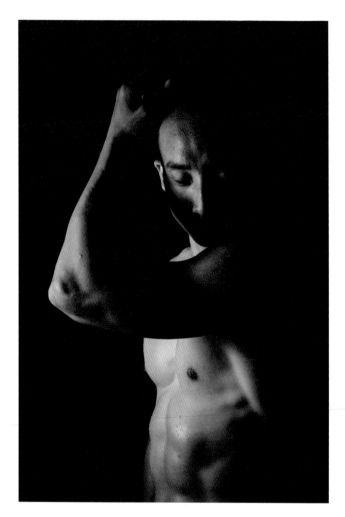

● ISO 200, f13, 1/250 秒。試著揮動手臂。

利用映光與肌肉的組合，塑造力與美的感覺。

● 有什麼組合比猛男加上天堂鳥更適合的呢？

室內打光 保留或破壞現場氣氛　115

帽子戲法

光線從畫面左側水平的往 wonder 身上打，這時請她面向光源，由於帽簷往上翹，並不會阻擋光線到達臉上。

前面我們提到在單燈的拍攝時，一個要特別注意的部分就是影子的生成，不是來自於其它地方的影子，而是來自於自己身體本身的影子，例如我用手去遮擋太陽光，在臉上會產生手的陰影。

假若拍攝的主體有帽子時，帽子就變成很適合用來營造陰影的物體，當然，我講的是有帽簷的帽子。帽簷會遮擋光線直射到臉上，在拍攝時，帽子普遍也是攝影師不好處理的棘手對象之一，如果使用多支閃燈在棚內拍攝時，可以準備一支額外的閃燈專門移動幫臉部補光（這是希望臉上有光的前提下），

不然固定架設的燈光很容易因為頭的轉動，導致帽簷遮擋到光線，在臉上產生明顯的陰影。

上面這張照片是 wonder 臉面向燈光，後面的照片因為動作跟帽子的關係，臉朝下的時候帽子遮擋了光線，導致臉部完全沒有光線。當然這個動作是故意設計的，我們可以利用帽子，甚至是瀏海，製造臉上的陰影效果，適合放在想拍攝帶有神秘感的影像。

不止是帽簷，頭髮也可以拿來當作是遮光的道具。眼睛一直都是臉部最吸引人的部分，不過，眼睛

左：瀏海在臉上形成陰影。／右：若不希望臉上出現陰影需注意調整角度。

若太過搶戲，會讓人聚焦都只有在眼神上（例如阿富汗少女），有時在商品，甚至是一些彩妝的拍攝，會刻意突顯嘴唇、頭髮等，就可利用這種方式遮蓋眼睛。

同樣透過一支單燈，從畫面的左邊往右邊補光，因為角度接近小恩正右邊 90 度，大多數的光線都停留在頭髮上，無法穿越頭髮跟鼻子產生的屏障，導致嘴部以上的部分都在陰影中。

外拍時，帽子產生的陰影也需要注意，彭琬頭上戴了一頂裝飾用的帽子，從畫面中大概可以猜出陽光在背後，樹林產生很漂亮的散景，在拍攝時臉部跟燈的角度都是刻意調整過的，從鼻子上的陰影我們可以直接推敲燈光在畫面的右上方，所以刻意請彭琬臉往左側，這也是為了配合光線所調整。試想，如果燈光從畫面的左邊過來，由於陽光在這裡是充當副燈作為補亮髮絲的功能，臉上可能會完全都只有陰影。又或是彭琬的臉往右稍微傾斜，一部分的光線會被阻隔在帽簷之外，額頭可能會有一道很深的陰影，就像照片中鼻子左方的陰影一樣。

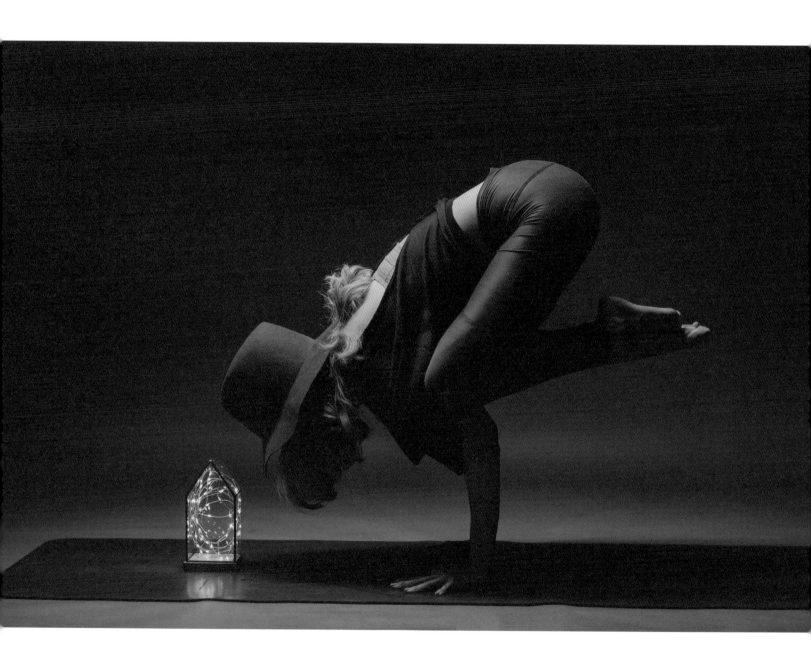

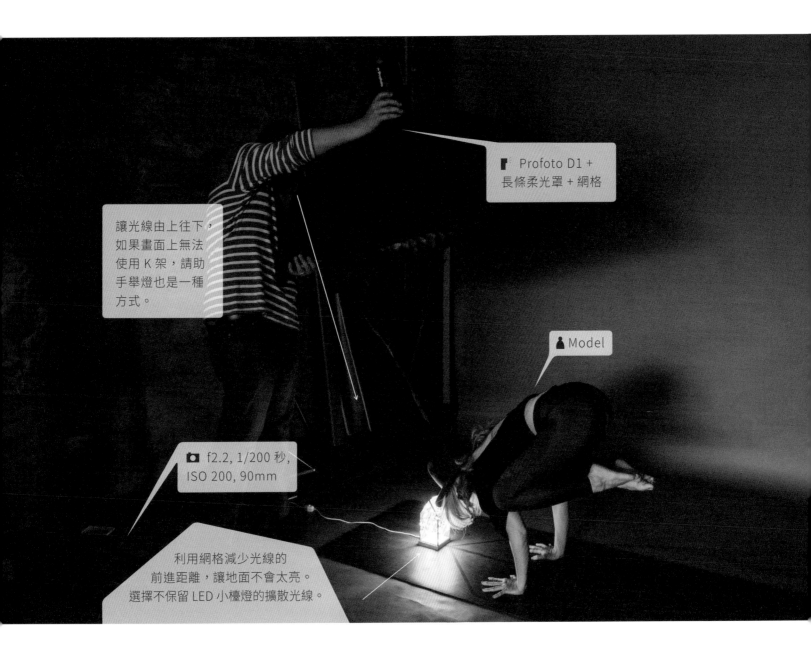

別說窗光了，你聽過門光嗎？

光線在日式紙門的後面，先透過柔光罩進行第一次的柔光與擴散，再通過紙門，變成均勻柔和的大片光線。

窗光你一定聽過，但門光你沒聽過吧？因為根本就沒有這個名詞。不過，我自己覺得「門光」這個概念，與窗光略有不同，我所謂的門光，就是從門外面打進來的光，再繼續往下看之前，請先想像比起大片落地窗，如果光線從門外面射進來，會是什麼感覺？首先它的高度一定很高，至少一個人的高度，其次它的光線很窄，頂多……頂多一扇門的寬度（這裡我們暫且不討論豪宅的奢華雙開大門），而且兩側都被牆壁遮擋，形成一道長方形的光。

想到了嗎？對，就是長條罩的感覺。如果說窗光就是巨大的柔光罩，從門口進來的光就是巨大的長條罩。

對我而言，最完美的狀況莫過於遇到日式紙門，或是由大量毛玻璃構成的門，當光線穿過這樣的門，自動形成巨大的柔光，簡單調整拍攝參數，就能拍出很棒的照片，而且質感非常好。不過，這時候就產生另外一個問題，如果門上沒有可以柔光的介質該怎麼辦？一種方法是對著另外一頭打跳燈，例如右圖，光線從畫面右邊的門後面過來，裡面其實是樓梯間，我將閃燈隨意地放在信箱上，對著另外一頭的牆壁，使用 1/4 閃光出力往牆壁打跳燈，反射出來的光線經過門口，形成一道窄光，同時燈光的強度與遠方的背景相符合，就可順利偽裝成戶外陽光穿過門口。

● 現場沒有光線。

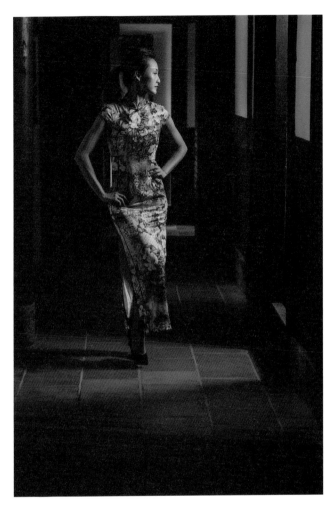

● 把光線藏在畫面右邊的門後，透過柔光罩補光，光線會被控制在門的範圍內，形成有方向有範圍的光線。

室內模擬夕陽補光

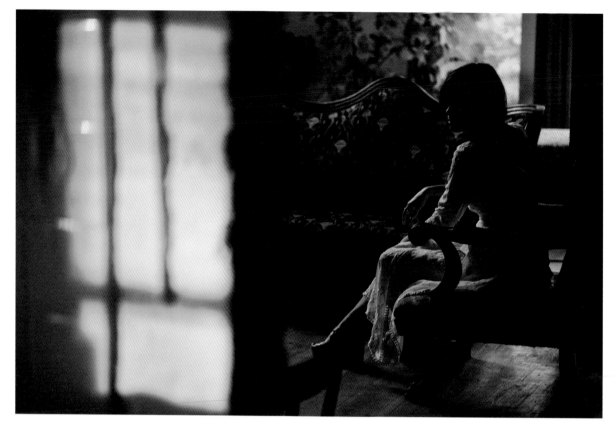

畫室的窗戶開口比較高，夕陽的陽光不會進入屋內，小恩處於全黑的狀態。我站在廚房拍攝，
因為有落地窗的關係，廚房的牆壁反而被夕陽染上金黃色。

不止是在戶外會遇到夕陽，如果房間的窗戶是面對西邊，傍晚自然會有夕陽的光線進入房間，那時因為陽光的角度很接近地平線，能夠打出很多具有張力的光影。

在荷蘭拍攝時，認識了在 Giethoorn 經營民宿的 Willeke，一位當地的繪畫老師。很慷慨地出借他充滿古物的客廳讓我拍攝一系列的作品。拍攝時已經接近黃昏，由於夏季的歐洲陽光下山的很晚，大概晚上八點多的時候，都還有很強烈的夕陽，而且當天的空氣品質很好，強烈的橘黃色光線從每個面對夕陽的窗戶湧入。但在拍攝的當下，小恩坐著的那張椅子並沒有光線，只有些許反射光把身上的洋裝微微勾亮而已。因為夕陽的顏色很濃，直接使用全濃度的 CTO 色片，搭配閃燈補光。比較她身上的光線跟前景的窗光，盡量讓光線的強度類似，如此一來就能做出一道彷彿是真正夕陽光線的「光線」。

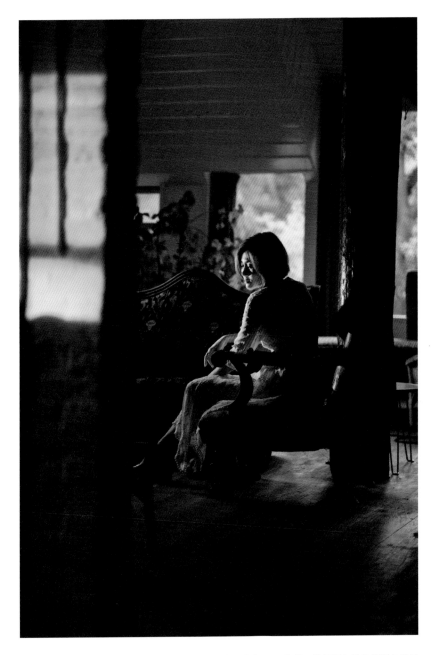

● 配合廚房的陽光，我在畫室內安置了一支燈搭配橘色 CTO 色片，讓打出來的光線跟夕陽同樣橘黃，由於前景的視覺讓觀賞者覺得這時的夕陽就該長得那樣，順利地將人造光線假裝成夕陽的一部分。

室內打光，利用現有光線突破場地限制。

Lighting indoor, use the lights to break the space limitation.

戶外打光 合理化現場所有的自然光

　　很多人會覺得在戶外拍攝直接利用陽光拍攝就可以了，但許多時候光線並不一定能夠總是盡人意，而且更多時候得利用閃燈適度補光，才能讓現場光線更柔和。陰天給予物體輪廓，晴天消除臉上陰影，雨天打出雨絲，夕陽讓主體身上仍有適當曝光。我在使用閃燈拍攝時，會盡量讓閃燈順著現場光線的邏輯來決定架燈的位置，例如傍晚即便現場的光線已經不足以補亮主體，我也會讓閃燈放在接近夕陽的方向，讓補出來的光線類似真實的光線，讓觀看者無法很快速地分辨到底是現場光或是透過人工光源來進行補光。

自然光沒辦法應付的場合

有人說「攝影是用光的藝術」（或是錢用光的藝術）遇到很棒的斜射光時，所有攝影師都活了起來，可以利用陽光拍攝無論是人像、建築、街頭或是任何主題。當今天有很強的斜射光，可以請 Model 進入光線中，稍微轉動身體，讓身體的不同部位輪流被光線照射到。我是說，你可以任意的調整受光面，拍出不同風格的照片，甚至可以站到太陽的正對面，讓陽光打亮 Model 的髮絲，一些光線鑽入你的鏡頭中產生夢幻的耀光，順便把遮光罩拆掉，讓更多光線可以透入。有太多的可能性，假如今天有一道很美的斜射光時。

但如果你手邊的案子，非得在眼前這個舊舊的樓梯上拍攝不可，偏偏旁邊的建築物阻隔了部分的光線，你想說改天再來，可明天的氣象預報是下雨，

而且一連下上一週，再隔週就是截稿日，非得在今天把這張照片搞定不可，不然被搞定的就是你了。

首先我請 Ann 簡單地坐到階梯上，那些欄杆的光影很美，落在身上的線條很棒，不過她臉上完全沒有光線。依拍攝人像的慣例，先對臉部測光後，拍下了右邊圖 a 這張照片。其實我是蠻喜歡的，只是腿部的地方的確有點過曝，背後的樓梯亮度太高，有點搶過主角風頭的嫌疑，整張照片最亮的地方應該就是 Ann 右腿膝蓋的位置，已經進入純白的境界。

我決定大幅的降低曝光，讓畫面還是看得出欄杆線條，且 Ann 身上最高光的區域仍保留完整的細節。由於光圈已經縮到 f14，我直接使用一支全出力的閃燈，順著陽光的方向，對著 Ann 的臉上補光。

在後面的照片中，除了保留原本欄杆的影子外，也將 Ann 全身補亮，背後原本很重的陰影也相對淡化許多。如果想要減少後方樓梯被閃燈影響的幅度，可以加上蜂巢，縮短光行走的距離，或是縮短閃燈與主體的距離，但以這個範例來說，再縮短燈距，可能就沒辦法順利的將 Ann 全身補光，也許只剩下半身有比較好的效果。

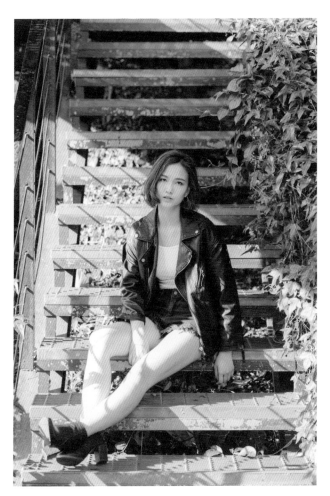

● 圖 a 主體曝光正確 f2, 1/400 秒, ISO 200。　　　　　　　● 圖 b 背景曝光正確 f14, 1/250 秒, ISO 200。

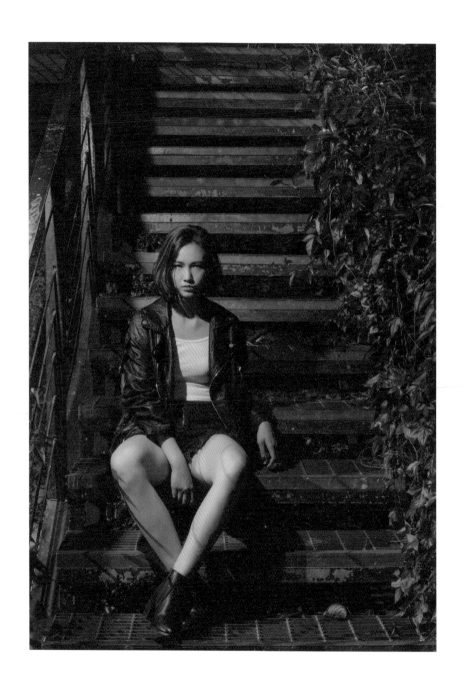

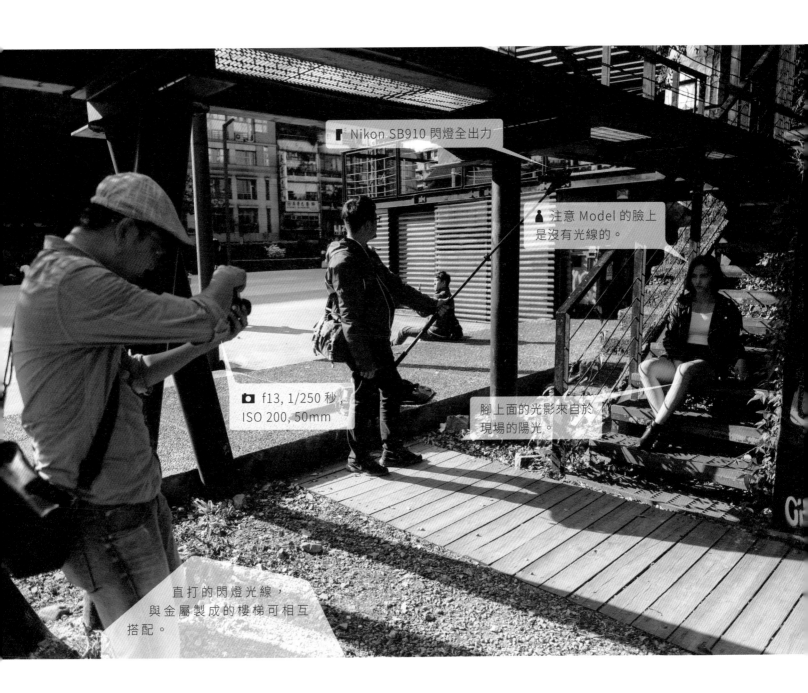

Nikon SB910 閃燈全出力

注意 Model 的臉上是沒有光線的。

f13, 1/250 秒, ISO 200, 50mm

腳上面的光影來自於現場的陽光。

直打的閃燈光線，與金屬製成的樓梯可相互搭配。

模擬日光

如果有看過 Joe McNally 的書或是影片，肯定看過一些他利用控光器材將 Model 頭頂的光線阻隔或柔化後，再利用閃燈補光的照片。這樣的做法，在商業、電影拍攝上都很常用到，尤其是遇到中午頂光的時候，強烈的光線由上而下可能會讓人身上的光線難以控制，Model 的下眼瞼看起來會有個像海膽倒插的影子，其實運用得宜的話，可以塑造很有個性的臉孔，但我自己一般的拍攝（例如婚紗）則很不希望產生這樣的狀況。

對於剛入門的玩家來說，如果要再多準備控光設備，可能會過於複雜，這時利用環境中的陰影就很重要了。從後面的現場佈光示意圖，可以看見我直接請 Ann 站在一大片陰影中，這裡是停車場的頂樓，陰影則是停車場頂樓的電梯出口，夕陽西下，牆壁的影子形成很大片的影子，這時我的測光是針對 Ann 後面的背景。

雖然 Ann 完全站在陰影下，但水泥地板還是稍微會反光，所以 Ann 在這個參數下並非全黑狀態，不過，我的光圈已經縮到 f9，因此閃燈出力就從 1/4 開始嘗試，在類似的條件下，大概可以預期閃燈出力最後會落在全出力到 1/4 出力之間。

如果可以的話，讓閃燈的位置越接近 Model 越好，這樣便能用更小的出力拍攝，不然連續全出力拍攝，即便是 SB910 的閃燈也會挺不住。由於環境的光源很強，直接使用小閃燈補光並不會產生太強的違和感，只要讓 Model 身上的光線達到想要的曝光程度就可以了。

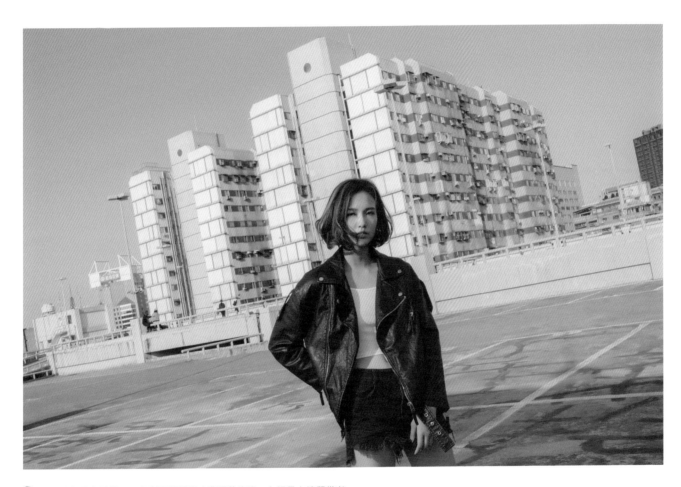

● Ann 雖然站在陰影下，但利用閃燈配合背景的亮度，在視覺上讓觀賞者
「以為」她身上的光來自於日光（因為閃燈的亮度與背後建築物的亮度
相近）。

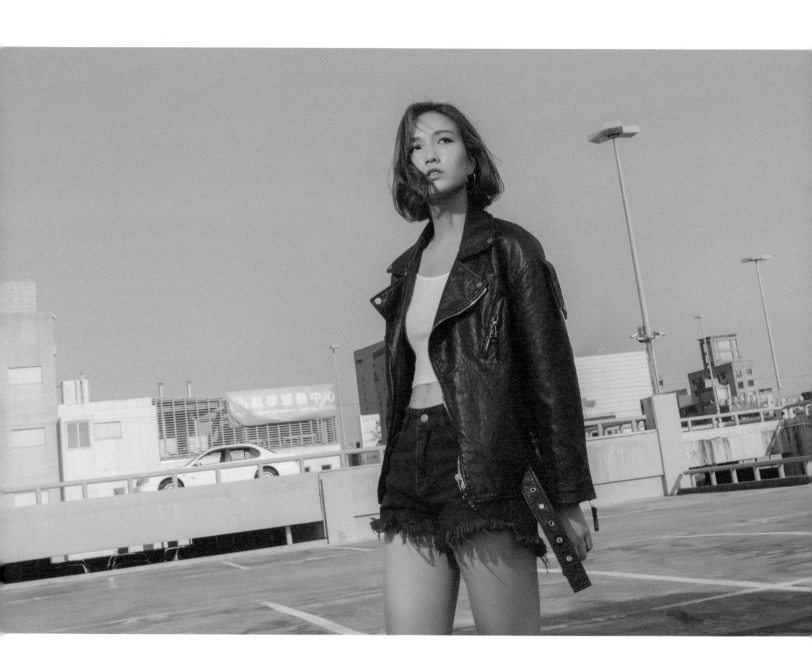

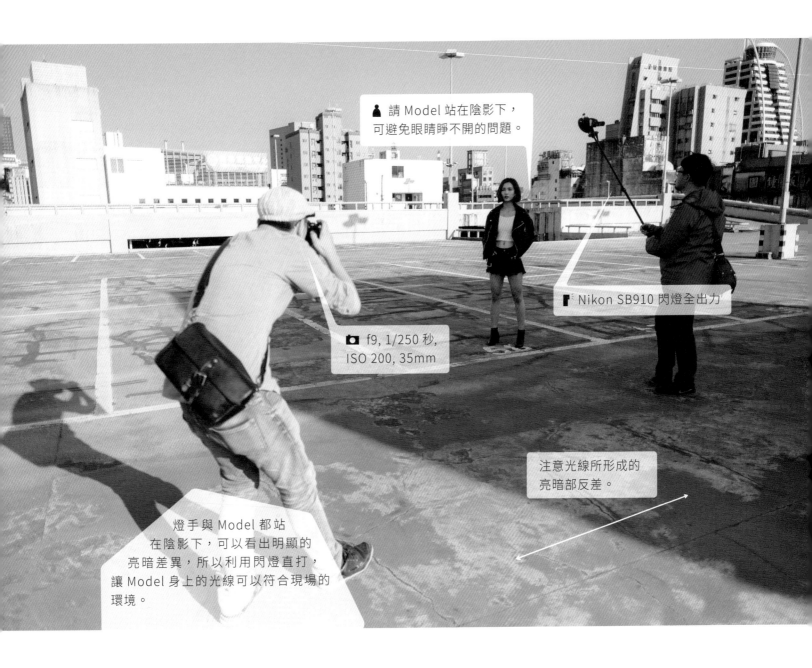

請 Model 站在陰影下，
可避免眼睛睜不開的問題。

Nikon SB910 閃燈全出力

f9, 1/250 秒,
ISO 200, 35mm

注意光線所形成的
亮暗部反差。

燈手與 Model 都站
在陰影下，可以看出明顯的
亮暗差異，所以利用閃燈直打，
讓 Model 身上的光線可以符合現場的
環境。

找到光的方向

讓閃燈剛好在畫面外。

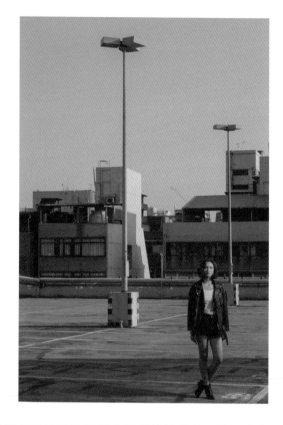

除了半身人像外，全身照依然可以這樣拍攝，在上圖中我們可以看到以一支小閃燈裸燈拍攝，依然能讓 Ann 全身都有足夠的曝光，而且你知道這張照片中最重要的事情是什麼嗎？

對，就是光的方向！由於這個場景是夕陽時分，陽光有很明顯的角度，從後面的路燈影子就可以看出來，若我們從畫面的左邊打燈，就會讓 Ann 的影子跑到右邊，會跟後面的影子相反，那在視覺上就會有點違和感。在後面的範例中，我也會介紹一些逆天，或者說跟陽光對向補光的例子，不過一般來說，我還是傾向讓光線順著現場環境的光線方向走。當然，

地面的影子是沒辦法利用小閃燈就消除的，這部分的折衷辦法要不就跟前面一樣拍攝半身，要不就當作沒有看到吧……以小閃燈在這樣的環境下，很難連地面都打出類似陽光的影子，若換成外拍燈也許可以做出不錯的效果，但是否需要就見仁見智了。

右圖也利用了相同的作法，在西門町電影街附近，有一區塗鴉牆，是我拍攝人像很常選擇的地方。那天天氣出奇的好，場景的反差極大，於是我決定先拍攝一些半身的特寫。首先對後面建築最亮部測光，也就是 DIT IS TAIPEI 的塗鴉做測光，得到的參數是 ISO 200, f16, 1/250 秒。

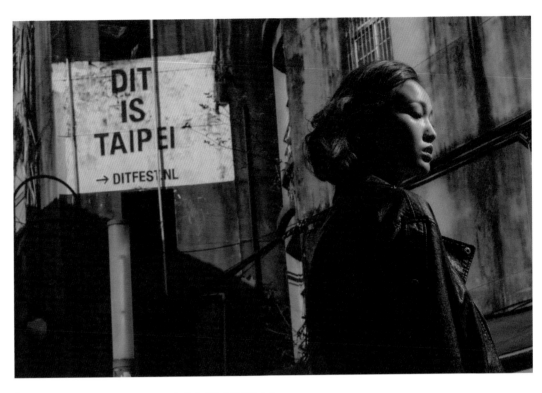

若背景不易看出光線的方向性，我們能自己決定燈光的方向。

這個拍攝參數大概是我在戶外使用小閃燈的極限值了，在不使用高速同步的前提下，富士的原生最低 ISO 是 200，再往下就需要用擴張的模式，但富士鏡頭多半只有到 f16 的設計，這個參數大概就是最少進光量的剛好極限，一般天氣最好的光線大概就是這個狀態，因為光圈已經縮到 f16，小閃燈的出力勢必要直接從全出力開始嘗試。

使用很小的光圈拍攝，背景的線條會很清楚，在這種情況下，人像的構圖更為重要，尤其在城市中拍攝，我會盡量讓人臉的部分不要有太多的線條穿越，雖然有時候難以避免，但大多數的情況還是會盡量去注意線條，如果有單純的色塊，便會將臉部的輪廓（特別是眼睛到鼻子的區段）落於單純的色塊中。

若有注意到畫面左下角的陰影，就知道其實現場沒有照到陽光區域，亮暗程度跟受光面的差異很大，Ann 如果沒有被閃燈照到的話也會陷入一片漆黑，所以這時候 Ann 身上的光線就完全隨我們處理。由於背景並不是那麼容易看出光線的方向性，既然如此，就依照拍攝者的主觀判定來決定燈光的方向，重點是如果希望臉部有足夠的亮度時，Model 臉的角度與閃燈是需要配合的。

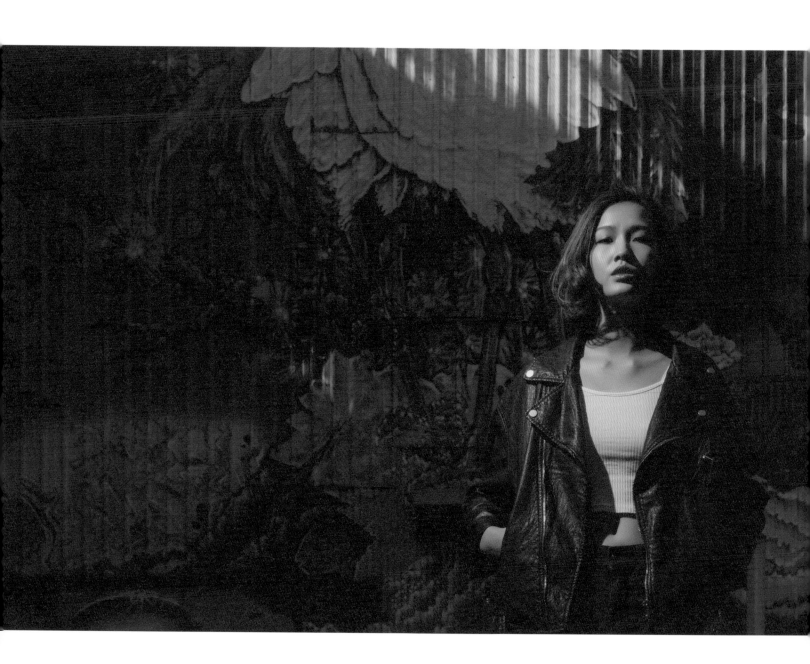

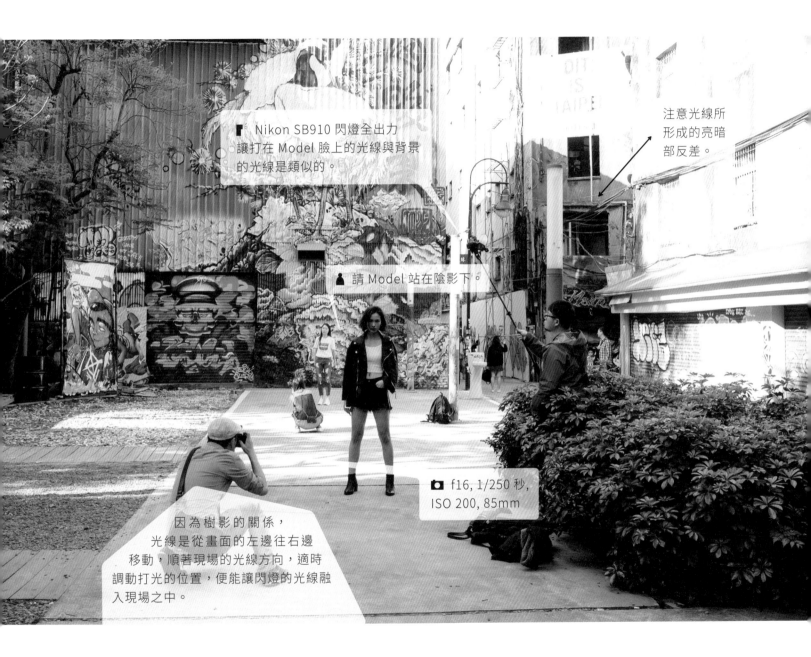

Nikon SB910 閃燈全出力
讓打在 Model 臉上的光線與背景
的光線是類似的。

注意光線所
形成的亮暗
部反差。

請 Model 站在陰影下。

📷 f16, 1/250 秒,
ISO 200, 85mm

因為樹影的關係,
光線是從畫面的左邊往右邊
移動,順著現場的光線方向,適時
調動打光的位置,便能讓閃燈的光線融
入現場之中。

補光的邏輯性

wonder 身處在南港即將拆遷的老巷子中，唯一可能的光線來源就是屋簷外，角度頂多切齊屋簷，
於是將燈安置在配合屋簷位置的高度與方向，就能夠做出符合現場邏輯的光源。

如同前面的例子，很多時候看不到光線的來源，或是環境中其實沒有自然光，但我們可依照場景的其他線索，來判斷最合理的補燈位置。這張照片在一排即將要都更的老屋前，很理所當然光線必然是從畫面的左邊進來，因為外面應該是馬路，若有陽光的話，也應該是要從那邊透進來。我們可以從畫面中清楚的看到後方柱子的影子，更確定自然光是從左邊透進來。但其實當下的光線是無法打亮 wonder 的臉，所以還是要補光，

畫面中後方柱子的影子算是很清楚，於是我也補了一道比較強烈的光線，來跟後方的影子相呼應。

另外一個類似的例子，不過是在夜間。同樣是走廊，也都帶有延伸感，這張影像中我加了一張 CTO 的色片，目的是配合後方的燈光，其實 Anita 頭上也是有個燈泡，但剛好壞了，於是我利用閃燈透過柔光罩，在原本應該有光線的地方，打了一道類似後方路燈的光線，畫面看起來就會很自然，說不定還會有人以為真的是靠路燈補亮的。

● 畫面中可以看到天色已暗，Anita 所站的巷子後方延伸處上方有一盞燈，讓該盞燈當
作現場合理光源的「邏輯」，觀賞者自動會覺得應該是一條每間隔一段距離就會有燈的
走廊，孰不知除了畫面中遠方的那盞燈外，其他的燈都沒亮，我配合那盞燈的邏輯，
在接近正上方利用柔光罩補了一支燈來打亮 Antia，讓照片裡的光線似乎來自於走廊
天花板上原本就存在的燈光。

戶外打光 合理化現場所有的自然光　　139

給一點夕陽的顏色

雖然我一直搞不懂米氏散射（Mie scattering）跟瑞利散射（Rayleigh scattering）兩者對夕陽顏色的影響，但這並不妨礙我們知道太陽西下時，所散發出的光線是偏橘紅色的，即便物理被當掉都能理解這個自然現象。接觸攝影一段時間後，肯定會有在夕陽時間拍攝的經驗，無論你拍的是風景、人像或是任何物體，只要太陽將沒入但未沒入地表之前，萬物只要被陽光照射到，便會染上一片橘紅。

如果天氣很好，地平線處沒有太多阻礙（雲層、高樓），接近日落前，我們很輕易的可以利用斜射的陽光拍出許多很有氛圍的照片，但有時候一行人到了海邊，結果地平線處有一層厚厚的雲阻礙的夕陽的光線，導致陽光顏色正要轉為橘紅之際，就被阻隔在千里之外。明明天空就還是很美的藍色，甚至可以看到一絲火燒雲的痕跡，但光線就是無法透出來。

「太慘了吧？」你問自己，你收起相機，帶著沮喪的心，決定改天再來「補考」，驅車回家。或者，你可以將你的閃燈裝上 1/4 CTO 色片，拯救那天的拍攝。

「我不能直接補白光，然後再調整色溫嗎？」當然可以，但你稍微想像一下，如果圖 a 這張照片是用白光補光，其他參數都不改變，單純的把色片拿掉會發生什麼事？首先，傻鼠的身上會變回正常的顏色，沒有那些類似夕陽的橘黃色，背景的藍天白雲依舊。這時候你打開 Lightroom，稍微調整了色溫，讓 Model 身上的光線看起來像極夕陽時候拍攝的感覺，然後發現……天空也變成白色的了，藍天蕩然無存。

「那我用遮色片的方式，只調整膚色，可以吧？」當然可以，但是記得，不止皮膚，連地面上被光線掃到的地方，都應該變成較暖的色溫，如此一來，你除了必須細緻地為 Model 全身都製作遮色片外，地面所有被

● 圖 b 無閃燈狀態。

閃燈打亮的岩石，也都要用相同的方式上色。

　　構成看起來像夕陽斜射光的幾個因素，不外乎是光線強度、角度與色溫。從圖 b 上可以看到該場景在沒有補光的情況下，其實是沒有光線照到主體的，主體身上的光線完全來自於閃燈。這部分有個經典的案例，剛好在寫文章的時候，PTT 上的版友提到了 Joe McNally 的 Cowboy Chris，如果有看過《光影之美》這本書的話，肯定會對那個範例很有象。其實這兩個範例是很類似的，主體都沒有受到太多現場光線的影響，單純透過上了色片的閃燈來營造夕陽的氛圍。

　　如果今天你是在設計電影海報封面，我覺得沒有太大不妥，畢竟你可以花上很多時間處理一張照片，但若你想要出個一本作品放在網路上，那可能會需要很漫長的時間來處理這件事情。回到我們在第一章開頭提到的事情，「不要把事情丟到後製再做」，後製應該是要處理一些你在前置沒辦法調整的事情，而這種只需花三十秒，貼上色片就可以解決得事情，何必回家後多花三十個小時為整組照片製作遮色片呢？

　　運用色片的邏輯很簡單分成兩種，一種是幫主體染色，一種是改變背景的顏色。在婚禮上我有時候會利用 1/4 CTO 色片來拍攝，這樣可以將過黃的室內光線調整成比較「白」的光線，但這不是常見的狀況，多半的時間我還是希望背景能維持現場的氛圍，那就會使用白光補光。

　　有時拍攝一些肖像照，會刻意使用藍色或紅色的濾片，讓人物的輪廓帶有其他顏色，但那又屬於多燈的範疇，這裡就不多做討論。最後，這個範例若要維持背景的顏色不變，卻希望人物身上能有不同色溫的光線，就可以利用色片來做調整。

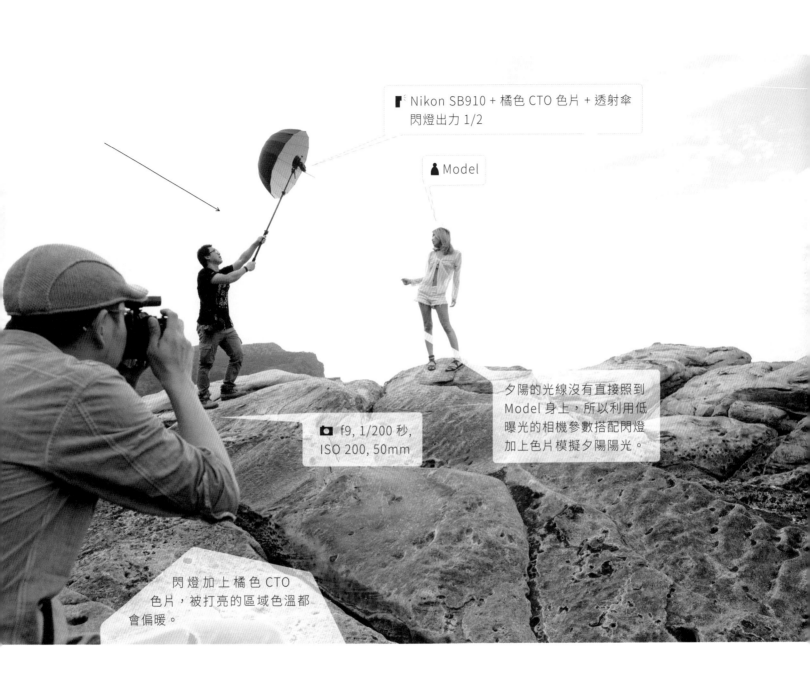

Nikon SB910 + 橘色 CTO 色片 + 透射傘
閃燈出力 1/2

Model

f9, 1/200 秒, ISO 200, 50mm

夕陽的光線沒有直接照到 Model 身上，所以利用低曝光的相機參數搭配閃燈加上色片模擬夕陽陽光。

閃燈加上橘色 CTO 色片，被打亮的區域色溫都會偏暖。

當
陽
光
很
強
的
時
候
，
你
可
以

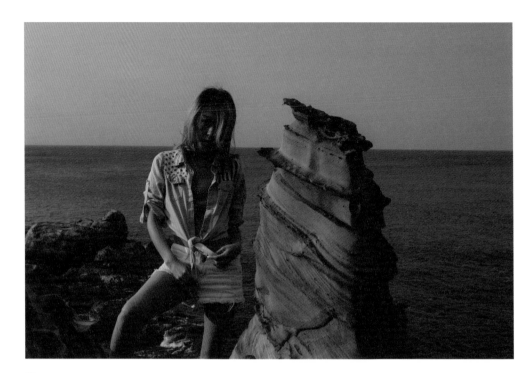

下午的陽光傾斜，形成漂亮的輪廓光，但臉部過暗，需要用燈打亮。

讓陽光變成第二支燈

陽光很強的時候，其實善加利用可以讓陽光變成補燈，而閃燈當作是主燈。當然反過來也是完全可以的，只是因為這本書的重點是在講閃燈，而不是自然光，如果哪天有機會寫一本運用自然光拍攝的書，就會反過來拿閃燈當補燈作為範例。

下午四點多的陽光有點傾斜，從上圖中可看出單純陽光就能給予主體一個很漂亮的輪廓光，這時大致上會有三種做法，當然每一種做法的實際方向還是以 Model 的臉部方向來定奪。

第一種我們維持在同樣的拍攝位置，陽光從傻鼠右邊 90 度打在髮絲上，所以我們用閃燈往傻鼠的右臉頰直直地打下去，因為陽光很強，光線很硬，小閃燈直接打依然會有很好的效果。

另外一種做法，可以讓自己的閃燈跟陽光形成夾光。讓陽光補亮傻鼠的右臉，而我們用閃燈補亮了左臉。從背景中岩石可以看出來，陽光從畫面左上方的山頭後面過來，如果沒有補閃燈在傻鼠的左臉，除了靠近我們這一側會完全陷入在陰影中之外，色溫也會相對的冷上很多，因為這時候的光線已經開始帶點暖色調了。

● 可以看到傻鼠正面完全被打亮，左腿上有右腿的影子，而地面比起沒打光的照片來說，
陰影淡了許多，但有傻鼠自己本身的影子出現。

利用閃燈與陽光形成夾光,把陽光當成第二支燈。

夕陽時的補光。

利用外拍燈對抗日光

使用小閃燈的極限是,當快門被限制在 1/250 秒,1/200 秒, 1/160 秒……諸如此類的快門速度,當 ISO 降到 100、200,光圈值注定會很小,也許 f11,也許 f16。為了彌補光圈很小的狀況,閃燈的出力勢必得提升,而在這樣的參數下,小閃燈幾乎只能全出力來運作,如果還使用控光設備,大概也沒剩多少光可以前進到主體身上,所以這時候我就會考慮使用外拍燈。

如果需要照亮整個 Model,同時還把地景補亮,我們可以利用外拍燈穿過大型的透光傘,將燈前方所有的物體都補光。透射傘的特性能讓燈頭前方所有物體都被照亮,不像柔光罩有邊界的設計,也不像反射傘,光線也會侷限地從傘面往外延伸,透射傘在運用上最大的優勢就是能夠把什麼都打亮,但這也是它最大的劣勢。

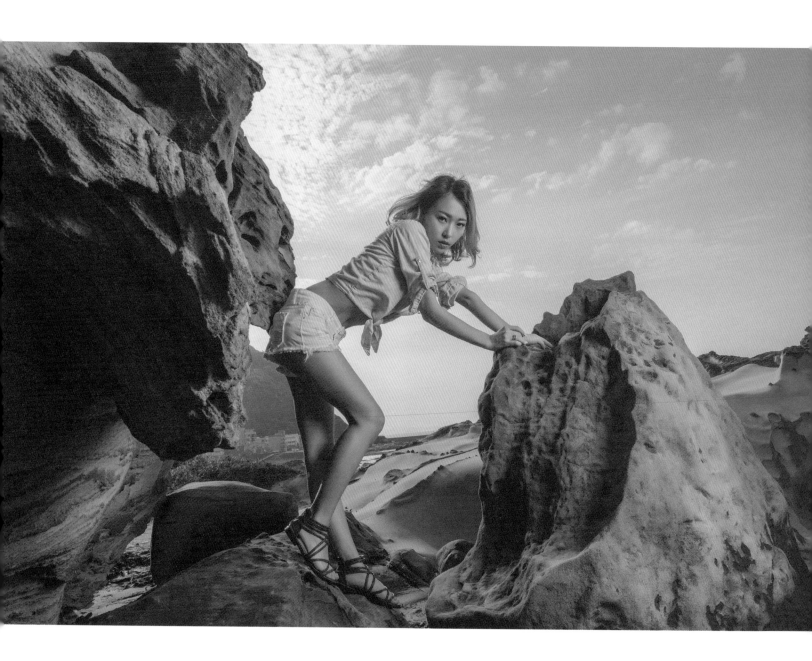

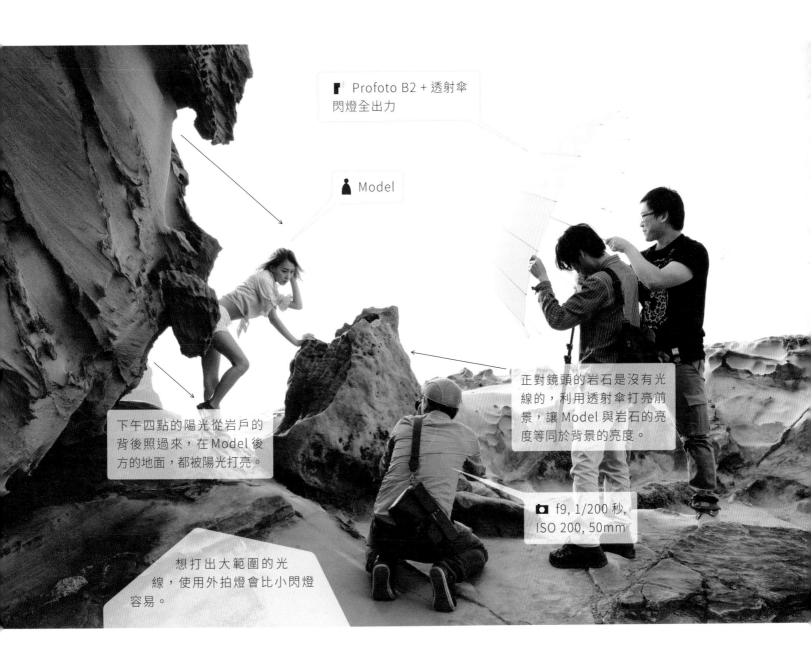

Profoto B2 + 透射傘
閃燈全出力

Model

下午四點的陽光從岩戶的
背後照過來，在 Model 後
方的地面，都被陽光打亮。

正對鏡頭的岩石是沒有光
線的，利用透射傘打亮前
景，讓 Model 與岩石的亮
度等同於背景的亮度。

f9, 1/200 秒,
ISO 200, 50mm

想打出大範圍的光
線，使用外拍燈會比小閃燈
容易。

頂光需注意臉部的陰影

頂光時其實也有很多風格可以嘗試，只要找到合適的補光，就能消除不必要的陰影。

不如我們休息兩個小時，等光線角度低一點的時候再繼續吧？

頂光幾乎是所有人像攝影師最怕處理的光線，太陽光從正上方往下照，除非被拍攝的人抬頭看天空，不然臉上會出現瀏海、睫毛、鼻子的陰影，甚至連嘴唇都會出現陰影，在臉上產生各種亮暗區塊，應該是不能稱為好看的影像。

很多人會選擇利用反光板幫臉部補光，但反光板最多只能淡化那些陰影，同時很容易產生由下往上不自然的光線，我自己會把反光板當作輔助，但不會把反光板作為主光，除非一些斜射光強烈的時刻，剛好可以使用反射光幫陷入陰影下的人物打光，但這就不在這本書的討論範圍了。

我還是會選擇用閃燈補光，仲夏的頂光又強又硬，為了與之抗衡，至少也得拿出小閃燈直打，或者最好用裸燈來補光。上面的範例，我選擇使用 profoto B2 進行直打，可以看到彭琁臉上沒有太深的

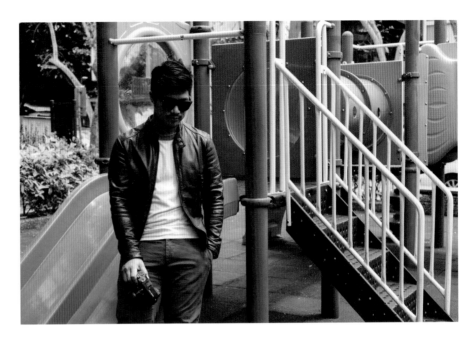

時間接近中午，光線因為雲層或建築特形成漫射光，背景亮度正常，但郭郭臉部光線不足。

陰影存在，以正常大太陽的情況來說，理論上應該連同帽子、假睫毛會產生很多陰影在臉上，但我們把閃燈的強度設定成稍微超過陽光在身上的強度，如此一來就可以消除掉臉上不必要的陰影。

千萬不要想著回去後製再處理，消除臉上陰影是一件很麻煩的事情，尤其亮暗部之間的交界處，如果透過抹除的工具，勢必會大量的減損膚質，讓皮膚失去應有的質感。

有時候時間接近中午，光線因為雲層或是建築物干擾變成比較接近漫射光，導致拍攝人像時背景過亮，且臉上可能缺少光線，這樣的情況也是能透過補光來改變臉上光線方向。這時可用比較強硬的補光方式，例如直打或是反射傘，稍微在臉上補一點光線，改變整體的感覺。

上圖可以看到背景遊樂設施的曝光是正確的，郭郭臉上沒有光線，由於光線從正上方往下，雖然經過雲層漫射，不過沒辦法經過大量的反射打亮郭郭的臉。這時候利用簡單的反射傘補光，將反射傘收小只針對臉部的位置補光，就可以得到打亮臉部的影像。

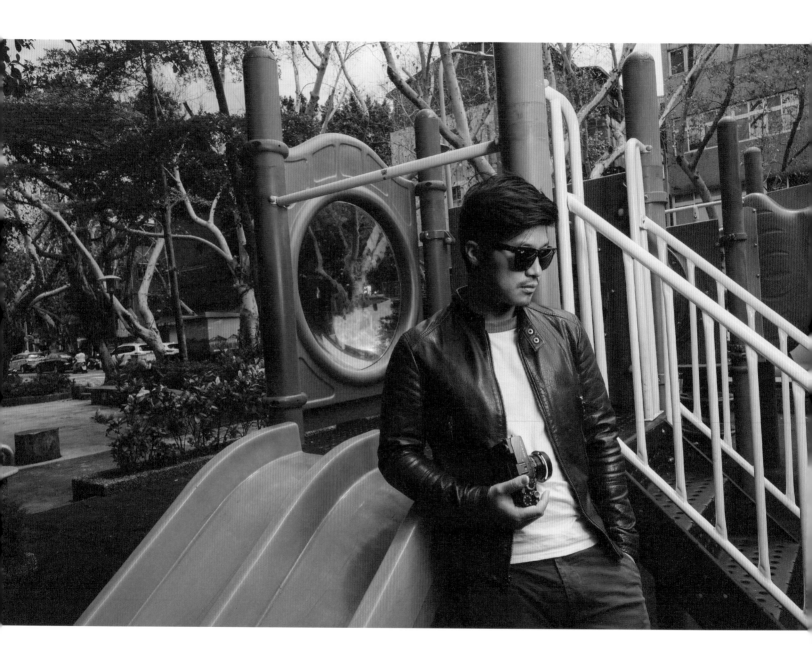

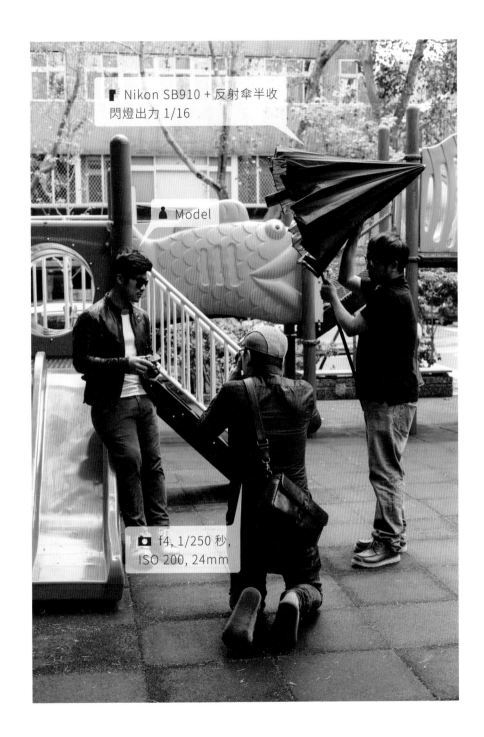

消除
顏色

從畫面右邊補一支燈在小林與郭郭身上，藉此消除掉原本會反射在臉上的紅色反光。

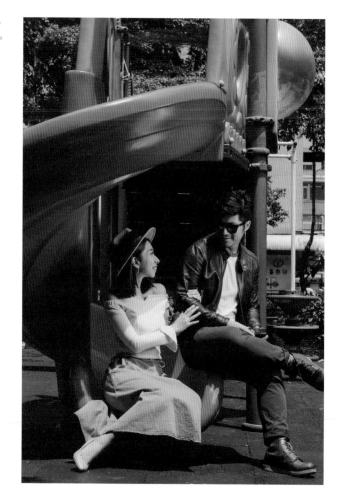

在拍攝人像的過程中，一定有遇過一種情況，就是拍攝草地上，尤其是蹲低的人像，當陽光很大的時候，草地的綠色會反射在衣服或是皮膚上，導致後續修圖的時候，無論怎麼調整，就是覺得膚色有些奇怪。在前面跳燈的部分已經提過，光線反射時會變成該反射面的顏色，當然太陽光也是同樣的情形。

我們可以使用閃燈來解決這個問題，相機直接對環境測光後，再補上一支剛好可以打亮主體的燈，由於雜色反射並不會太強（除非是其他顏色的效果燈），很容易就能利用閃燈的光線掩蓋掉。

那天除了郭郭以外，小林也在現場，於是請他們坐在紅色的螺旋溜滑梯下面，他們身上都受到紅色溜滑梯反射的影響，帶有很多紅色，所以直接使用 AD200 搭配透射傘補光，消除了在臉上的紅光。可以看到畫面中最亮部的區域光線來自於日光，包括女生衣服與裙襬直接被太陽直射的區域，而臉部在陰影的部分則是透過閃燈補亮的結果。

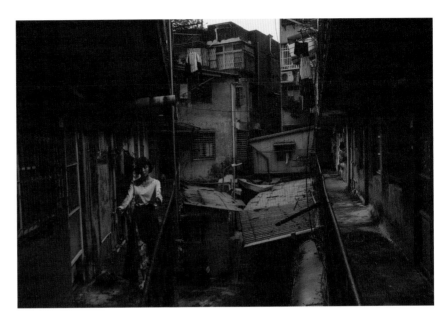

從天而降的光線

萬華的老舊社區中間唯一的光線來自於中庭上方的開口，為了配合這樣的環境補光，最直覺的作法就是把燈往上移。

南機場附近所剩不多的幾間老屋，事實上拍攝的過程中，附近一些房舍也正在進行都更，可能幾年後這樣的地方就不復存在，這些建築真的很有意思也很有特殊的味道，年久失修造成了一些問題……當時間來到傍晚，陽光已經沒辦法穿入貌似個 V 字型的陽台，如果不進行任何補光，基本上，Tu Mi 身上不會有光線。因為是三層樓的構造，我請 raphael 直接到三樓，從較高的角度利用 AD-200 穿過布雷達補光，由於燈距較長，光線較硬，這也比較符合如果有陽光穿入所會形成的光線效果。

把燈舉高的機會很多，舉凡樹林、巷弄、或是室內等等，因為模擬陽光或室內燈光，讓光線由上而下

成了許多時候最合理的光線方向。就像頂光那樣，我會請被拍攝的對象，適當地調整下巴的角度，來控制臉上陰影的分佈。如果你還記得前面提到（前提是你有從頭開始看啦……）關於主體臉部與光線角度相關的討論，就不難理解為什麼前後這幾張 Tu Mi 總是抬著頭。

因為這樣臉上才會有光線啊……。

由於是從對面的三樓補光，中間間隔了一段不短的距離，在這樣的情況下穿過 Tu Mi 身旁欄杆的光線也會產生陰影，這時可以稍微注意陰影的走向，對於不太喜歡利用陰影遮住臉部的人來說，就要注意去避開陰影的位置，但如果喜歡這種感覺，倒也是可以做出許多有趣的效果。

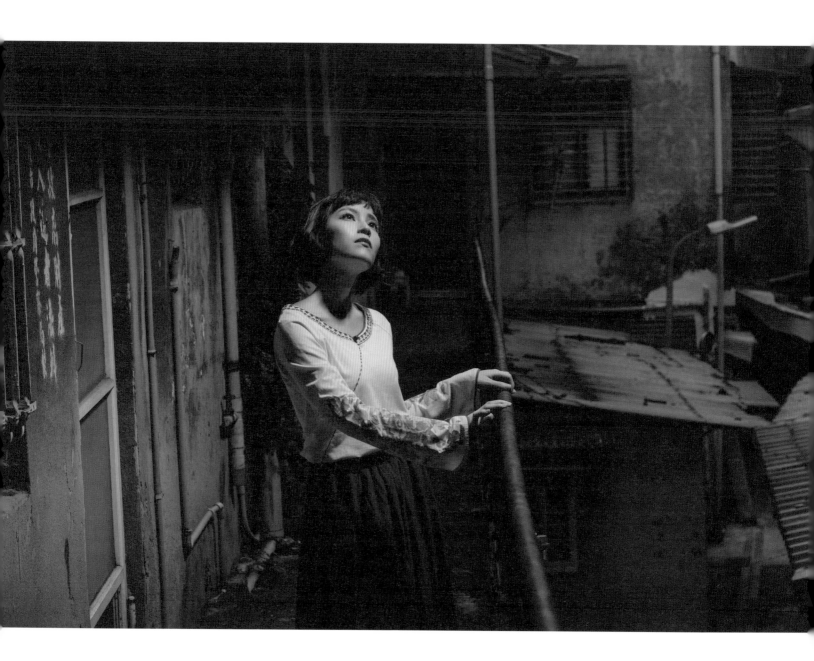

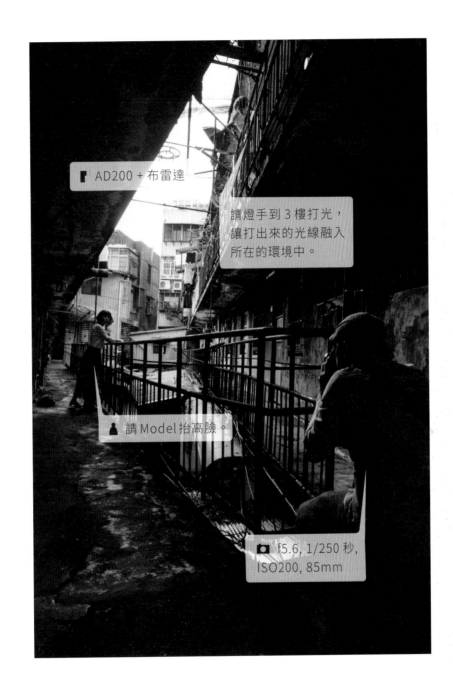

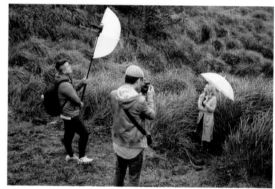

在濃霧中用閃燈勾出輪廓光

不管是陰天或是起霧的天氣，雖然因為陽光漫射的關係，光線均勻地撒在身上，拍起來像是有個巨大的柔光罩裝在太陽上面，拍人像時，會得到很漂亮的膚質。但是除了人物以外，周圍的景色同時也都受到柔光的影響，畫面的反差會變得很小，也就是你很常聽到的，「畫面變得很平」。如果是在濃霧中，這樣的狀況就更為明顯，或者說嚴重。

這時候，我們就可以打一支燈。

當然你也可以試著用 Lightroom 後來新增的功能「去朦朧」，透過調整「去朦朧」的參數，消除人物身上的

雲霧感，讓主體變得清楚，但伴隨而來的就是整體顏色偏掉，同時背景的雲霧感也會衰退。我自己是覺得有輔助效果，但並不喜歡過量使用，也許哪天更新後效果變得更好也不一定，可能在這樣的霧氣中拍攝，不需補燈，直接拍也可以得到很好的效果，不過現階段來說還是無法，所以我們還是乖乖幫主角補個燈，不然這章節也不用寫了。

只要是陰天、霧中這類充滿漫射光線的場合，使用裸燈或是銀色面的反射傘會造成很強烈的風格，因為人身上光線的硬度會遠大於環境，會得到不錯的效果，後面也會稍微提到，但多數情況還是會採用柔光罩，或是白面的反射傘。

請笑笑的臉朝向畫面的左邊，順著補光的方向，如同有好的自然光一樣，讓臉部受光。

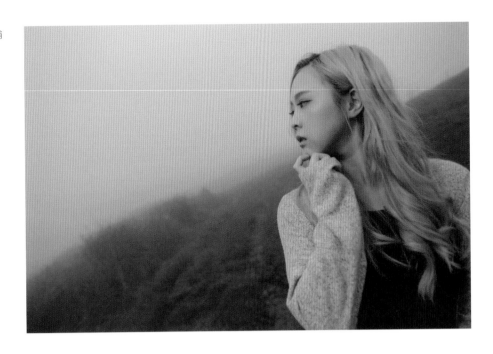

不過，當光線較弱，或是入夜以後，閃燈的光線會比現場的環境光線強上很多，這時候可以運用的控光器材也會比較多，但在戶外拍攝時，多一個考量點，就是「方便性」。大型的控光器材勢必會產生另外一個問題，就是「風阻」會上升，越大的器材就越容易受到風的干擾，無論是傘類的器材，柔光罩都一樣。如果只有一個人拍攝，利用燈架來安置光源，可能一陣強風就有倒燈的風險。當然，你也可以考慮找人來幫忙，有燈手扶燈會是最好的做法，唯一的缺點是助理要付助理費，朋友可能要請吃高級鐵板燒。

當現場的光線越柔，就必須使用柔光效果更好的燈具來拍攝，在起霧的環境中，白面的反傘會是個不錯的選擇。從圖中可以看出，拍攝當天的擎天崗起著濃濃的大霧，雖然名字叫做「晴天崗」，但在我過去的拍攝經驗中，幾乎都是遇到陰天，雨天或是大霧。在後面的影像中，如果沒有做特別的處理，人物會跟背後的景物混在一起，除非穿著比較搶眼顏色的衣服，像笑笑這次拍攝穿著比較灰階的衣服，很容易就被大霧蓋過。

雖然在濃霧中，運用柔光補光很合理，但也不代表完全不能用裸燈（硬光）補光。在後面的照片中，我請大毛站在比較遠的地方，透過閃燈直打，讓笑笑身上帶一道明顯的亮光，這就像我們在棚裡，或是在夜景利用閃燈勾邊。從我的角度來看，這樣的影像是突兀的，因為沒道理在這樣的天氣中會有一道光從側面撞過來，不過這的確是許多商業攝影會用的方式。雖是低光源的環境，但均勻的亮度狀態，反而可以將低對比的環境作為很好的背景，恣意地利用閃燈勾勒主體，讓主體自動在環境中凸顯出來。

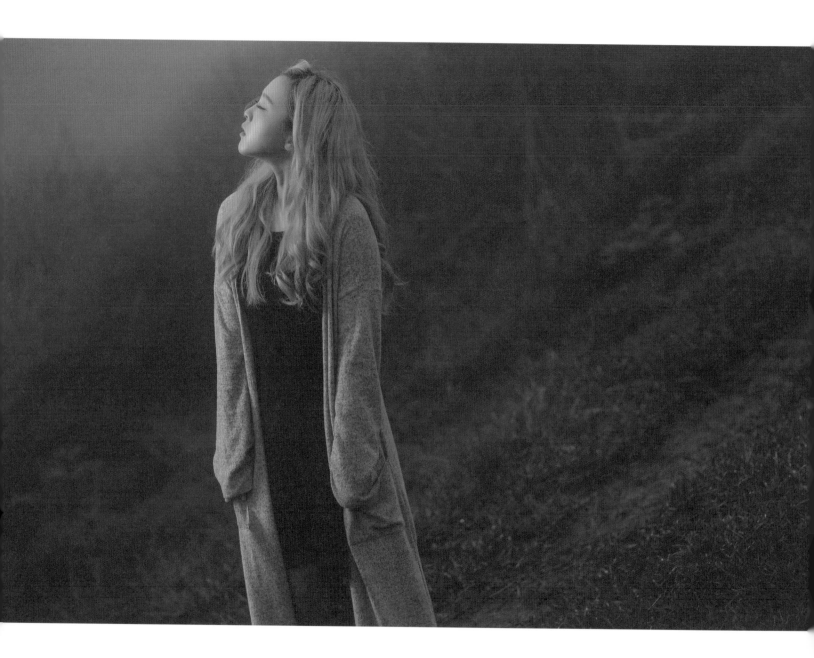

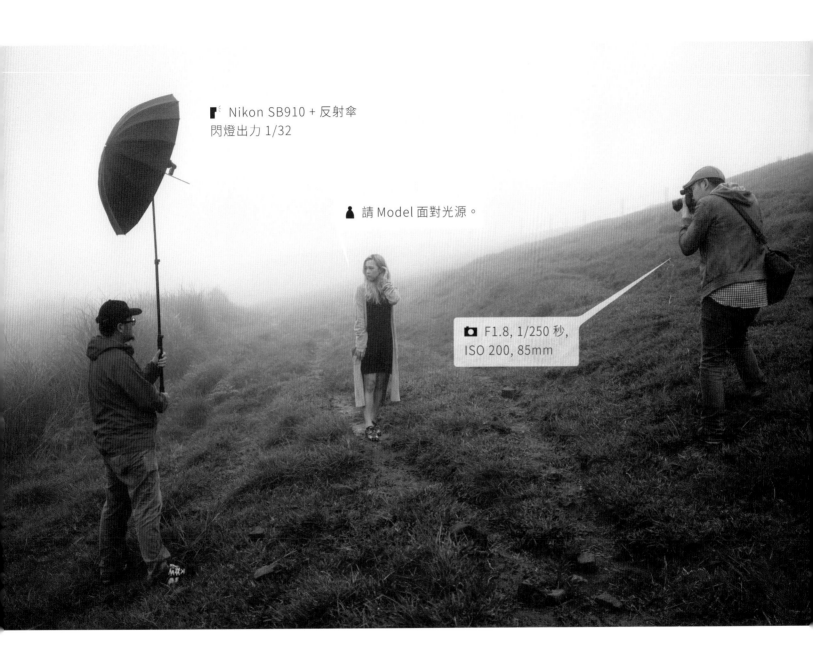

Nikon SB910 + 反射傘
閃燈出力 1/32

請 Model 面對光源。

F1.8, 1/250 秒,
ISO 200, 85mm

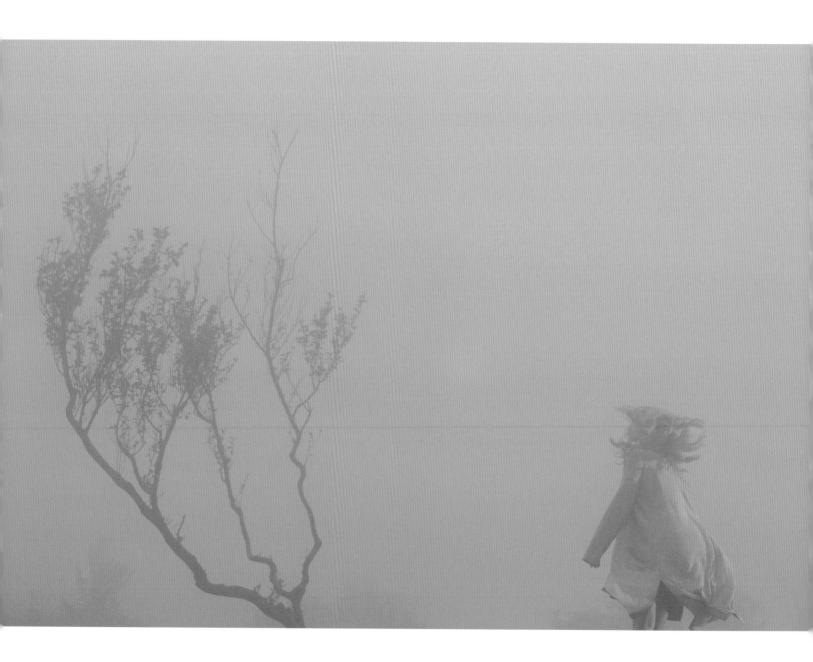

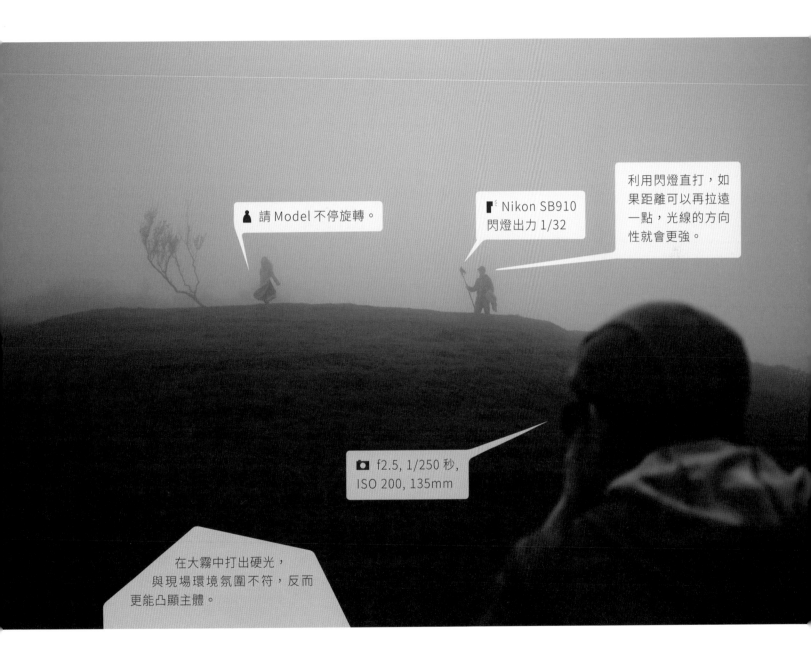

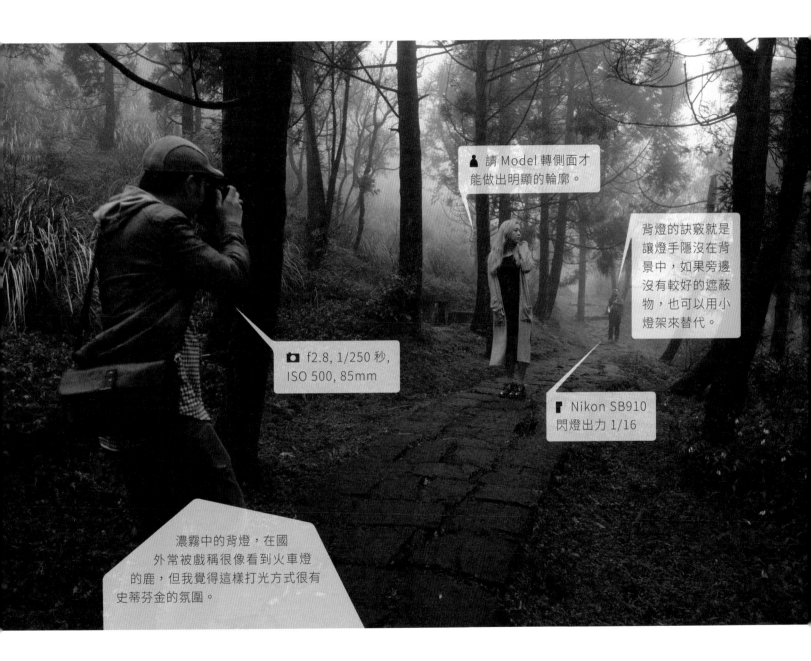

低光源下的補光

上：利用柔光罩從畫面的右邊補光，讓新娘臉轉向燈光的方向，由於環境色溫偏冷，單純的白光經過白平衡校正後，變成稍微暖色的感覺。／下：將閃燈舉到新娘的正上方，由上往下透過柔光罩補光，前景樹葉上的水珠形成了自然地散景，在陰天的環境，透過較弱的燈光加上高一點的 ISO，融合整體的感覺。

幫阿寶與小黑拍攝婚紗的那天，一過中午就下起了大雨，雖然到了傍晚雨勢漸緩，但在陽明山上，還是被雲霧籠罩，陽光幾乎透不進樹林中，這時候就很適合用柔光罩補光，如果直接使用閃燈直打，會產生太過生硬的輪廓跟影子，與主題、現場的氛圍很不相稱。

當然，也可以背道而馳，利用閃燈成為現場唯一的光線，如果我考慮把 ISO 降低一些，光圈縮小一點，也是能把這樣的環境當成是像攝影棚那樣的環境，單純突顯深厚物體質感或是光影，不過，這樣做現場還有點幽微的氛圍就必然會消失，同樣，沒有什麼是正確的做法，只有什麼是你喜歡的做法。

陰天的樹林

● 觀察所在的環境，選出合理的光線行徑方向。

　　陰天的樹林其平均亮度會低於樹林外頭，除非是天色已晚，不然景物應該都還是可見的，若把人物放到這樣的場景中，我相信或多或少都有類似的經驗，人臉已經暗成一團，事後想要修圖卻發現怎麼處理都很不自然，原本臉上已經很暗了，再加上受到周圍樹葉的反射，染了一身的綠色，照片一拉亮反而產生產生一堆色塊。在這樣的環境中補光，我自己的思考邏輯是優先考慮如果這個環境有光線進來，會是從哪個方向？

　　「上面吧？」

　　在不補光的情況下，很明顯的，樹冠層的亮度一定會大於底下，這也符合了我們的視覺經驗，只要把燈拿高，至少就搞定一半了。再來因為是陰天，而且在樹林中，環境中沒有具有方向性的光線，必然得靠柔光設備來輔助，如果使用閃燈直打，會打出比較突兀的感覺，透過柔光罩補光，讓影子從畫面中消失，可能還是比較好的做法。

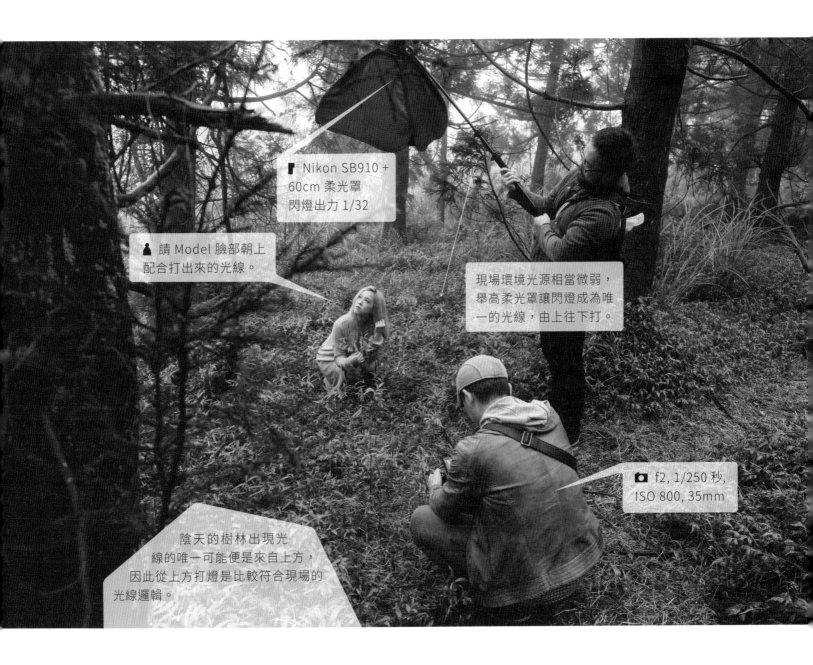

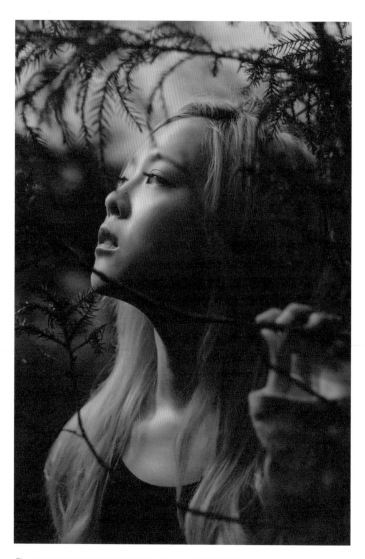

● 拍攝現場對天空測光後得到的畫面，可以看到雖然天空是亮的，但光線並沒
有進入樹林裡。

像是精靈一樣的光點

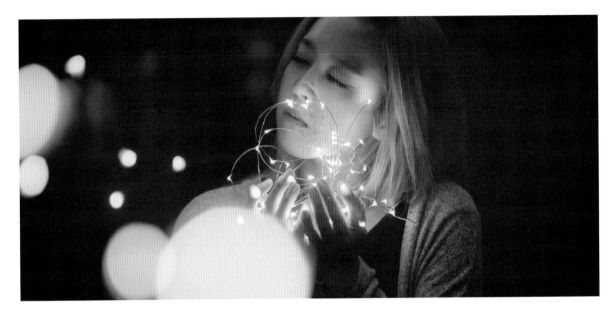

若要拍攝此類型的照片，建議別用聖誕節燈飾，電線只會幫你找麻煩而已。

利用 LED 當作散景的人像照在 IG 上相當流行（你知道的，就是有點文青，帶點霧濛濛或是雜訊的照片，可能會再配上一些我看不懂的哲學文字在裡面），我買了一綑星光燈，我不太確定正確的名稱是什麼，總之就是一串 LED 串在一起的燈串，而且每個發光點就只有用簡單的熱融膠保護，原理很簡單，但拍起來效果很好。每次拍攝這樣的散景，都會想到薩爾達傳說中的「精靈」，放在罐子裡，當生命值歸零時會跑出來幫你回復一些血量的角色（是也不需要解釋這麼多）。

千萬別嘗試拿聖誕節會掛著的那種燈飾來拍攝，估計你會被大量的電線氣死，然後一無所獲。

LED 燈本身也是有亮度的，如果在環境光足夠的時候，直接拍攝應該能得到不錯的效果，不過入夜後，光靠手上的 LED 燈無法補亮整張臉孔，你可能會說，這樣也蠻有 fu 的啊，其實我也這麼認為，但為了示範一下補光的方式，還是得補個光來看看。LED 燈本身很弱且為黃光，為了保留整體氛圍，所以使用柔光罩，並在閃燈上裝上了 1/3 CTO 色片來進行補光。拍攝時，原則上是對 LED 測光，因為 LED 無法調整亮度，所以相機的拍攝參數必須優先遷就 LED 燈。閃燈的出力則是依照相機的參數，調整成剛好可以補亮臉部就行了。

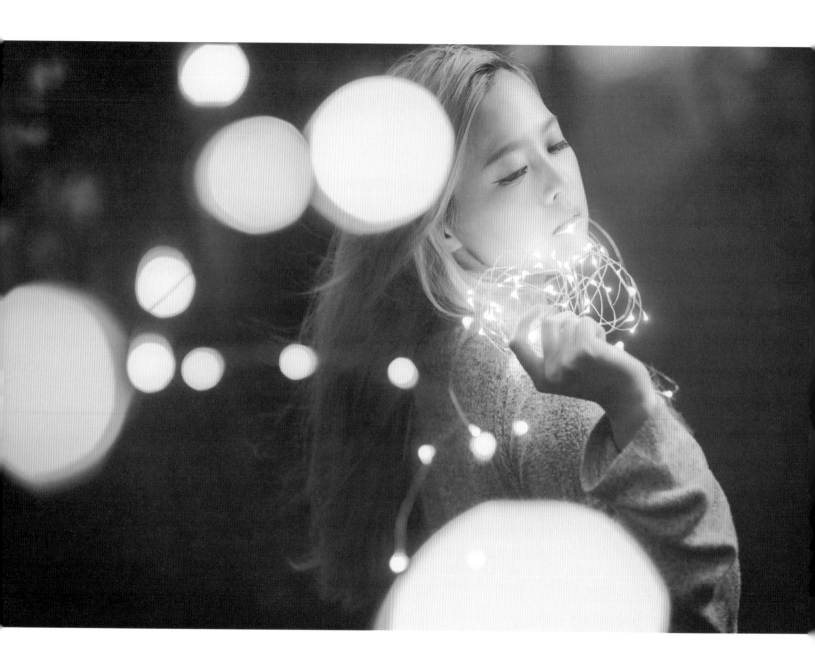

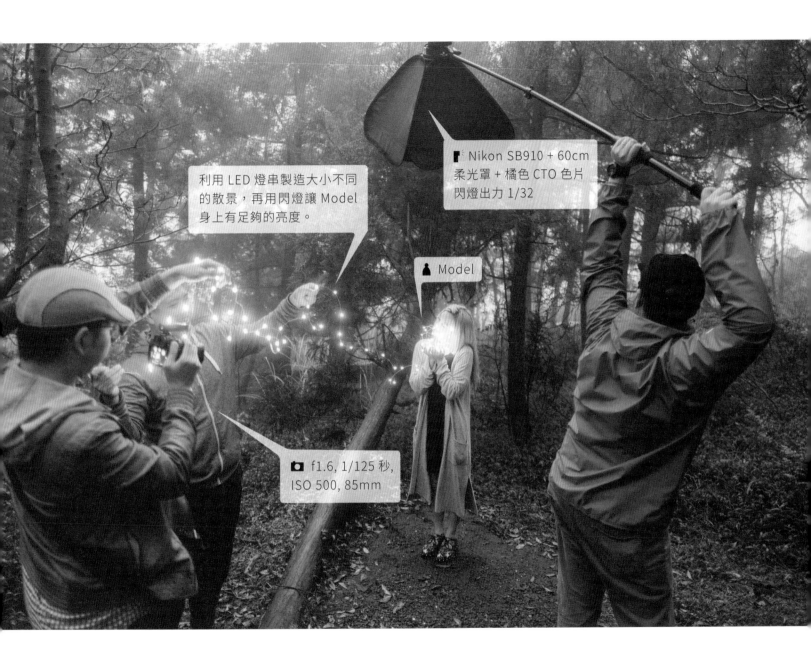

外拍打光，細心觀察考慮所有光線的邏輯性。
Lighting outdoor, observe attentively about lights and make
logical scenarios.

夜
間
打
光

換
閃
燈
主
導
全
場

　　在夜間拍攝人像時，手邊閃燈或持續燈成了唯一的光線來源，背景可能是漆黑的草原或是城市的燈光。閃燈所能使用的自由度類似棚拍，因為周邊的光線除非離主體很近，不然大多數情況對主體的影響很有限，主體上的光線幾乎都來自於攝影師準備的燈具，如何呈現想要的風格變成最大的課題。如果調高 ISO，降低快門，會讓主體身上染上一些你不想要的環境的光源，可能會讓膚色更難以控制，不過這卻能夠保留現場肉眼所見的感覺。雖然我們可以靠著較強的閃燈出力，降低 ISO 進行壓光，產生更好的膚質，但往往又失去了街上的氛圍，在兩難之下，該如何判斷，就全看自己了。

閃燈決定主體身上全部的光源

夜間使用閃燈拍攝，跟在棚影棚裡拍攝很相似，主體身上的光源全部都來自於閃燈，如果沒有使用閃燈，在沒有其他燈光照射的前提下，主體就是在一片漆黑中。

不過，跟在棚裡拍攝不同的是，在戶外拍攝，除非在荒山野嶺，只要在有人造物的地方，多半都會有燈光，而這些燈光就成了夜間拍攝很重要的元素。透過光圈與焦段的變化，可以很清晰地拍下景物或是只留下大量的散景（Bokeh）。剛開始學攝影的那段時間，每天都會期待著 Dustin Diaz 更新 flickr 上的照片，他很常運用 Nikon 200mm f2 這顆鏡頭，拍攝擁有巨大散景的照片，對於年少無知（該這麼形容吧）的我

來說，總是驚奇地「WOW」，一來是覺得那樣的照片非常夢幻，二來是我覺得我這輩子沒有機會接觸那樣的鏡頭。

以單燈拍攝夜景人像來說，如果不是需要特別有張力或效果性的影像，會以柔光罩為主，利用柔光罩的特性，皮膚上的光線會比較均勻，能夠做出比較「柔軟」的效果。相機參數的部分，則是完全以現場光線的亮度為主，以及手上相機的極限來考量。

一般如果希望能多吃到一點現場光，放慢快門是個方法，但過度的放慢快門會產生畫面搖晃的問題，雖然主體可以透過閃燈凝結，不過因為長時間曝光的關係，主體原本就會吃到比較多現場的光線，這時畫面便會出現主體的殘影，同時背景有光線的地方也會跟著移動，除非是有考慮刻意拖曳光軌，不然過慢的快門並不是個好主意。

對小閃燈來說，夜景是個很好發揮的場合，白天因為有出力上的限制，但在拍攝夜景的時候，小閃燈的出力就很足夠了，能做出許多變化。

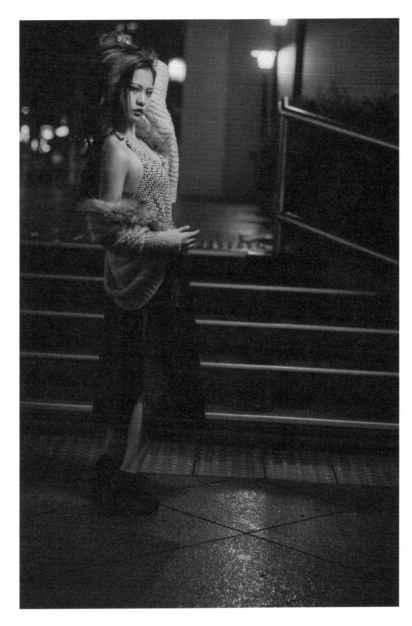

水窪雖然會弄濕鞋子，卻可以成為很棒的反光媒介，在下過雨的街道拍攝夜景，最痛快的就是無論是在地上，階梯上，各種材質都因為沾上了水能反射街燈的光線，就像華麗的舞台，讓 Model 在中間旋轉，平凡的城市頓時變得不凡。

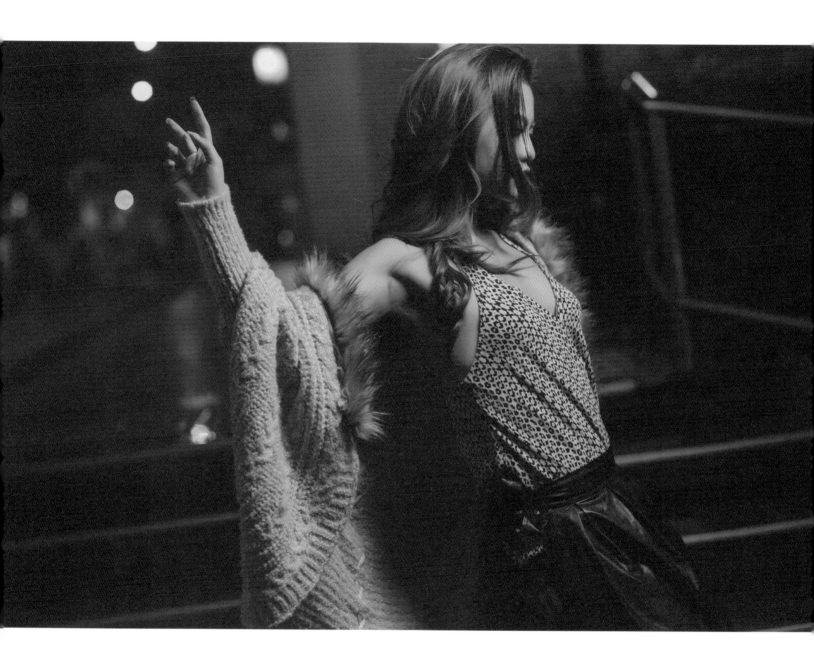

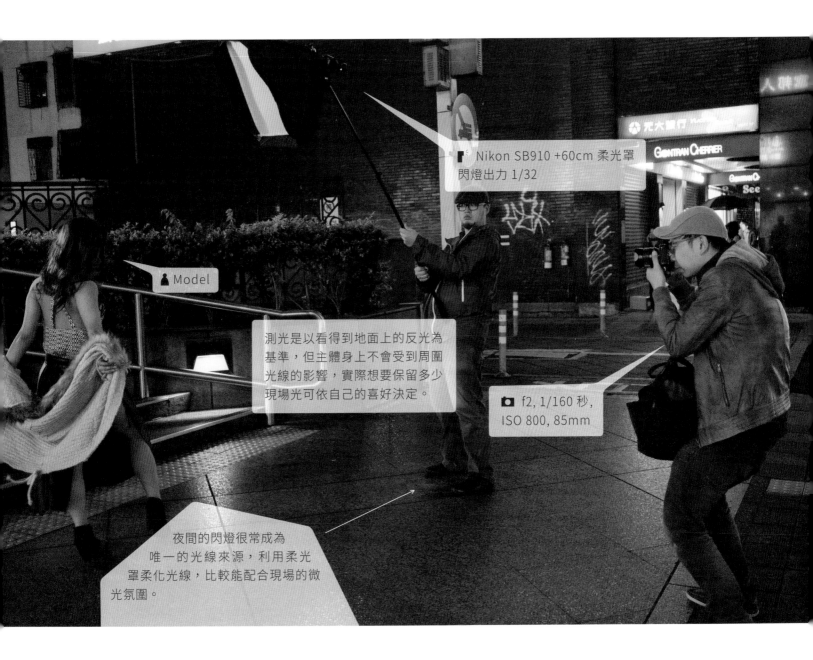

Nikon SB910 +60cm 柔光罩
閃燈出力 1/32

Model

測光是以看得到地面上的反光為
基準，但主體身上不會受到周圍
光線的影響，實際想要保留多少
現場光可依自己的喜好決定。

f2, 1/160 秒,
ISO 800, 85mm

夜間的閃燈很常成為
唯一的光線來源，利用柔光
罩柔化光線，比較能配合現場的微
光氛圍。

<div style="writing-mode: vertical-rl">

跟街道借髮絲光及活用燈飾

</div>

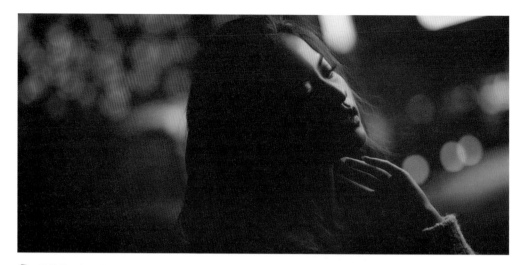

雖然這張後面的色塊我很喜歡，但因為髮絲沒有補到光線，左半邊的影像失去了一點立體感，同時一大片的黑色也看不見太多細節。

由於亞洲人普遍黑髮，相對於其他人種比較透光的髮色來說，在夜景拍攝的時候，如果頭髮完全沒有吃到光線，很容易就會一團黑。如果你手上有兩支閃燈，OK，那很簡單，一支閃燈接上柔光罩，從 Model 正面幫臉補光，另外一支放在斜後方，也可以裸燈，稍微讓出力弱一些，給予髮絲一些輪廓光，很常見的做法，卻總是很有效。

假設你只有一支燈，你只能選擇在臉上補光或是在其他地方，以我來說，多半還是會優先幫臉補光（當然以整本作品來說，也不需要張張都往臉補光）。若拍攝的環境是在市區裡，又剛好是在台北信義區，代表環境光源絕對不會不足，在補光之前，先調整拍攝參數，讓現場光的強度能打亮髮絲，接著再配合這個參數來設定正臉補光的強度。

利用長焦段讓前景的燈光變巨大，Ben Chrisman 絕對不是第一個這麼做的，但卻是讓我印象最深刻的。如果有機會看 Ben 的婚禮作品，會驚訝於他對於散景的運用，已經不是精湛，而是驚人的程度，透過大量的散景、反射，強烈的色溫對比等影像符號，我能從大量的照片中一眼認出他的作品。

隨著靠近前景光源的距離，可以隨意地控制散景的大小，唯一要訣就是要用望遠焦段。光圈不一定要特別大，當然也不用縮太多光圈，即便手邊只有 f2.8、f4 的望遠鏡頭，只要拉大主體跟前景的距離，依然能做出很好的散景效果，這也是了解景深原理的效益之一。當然，並不是說散景大顆就是好看，只是在控制得宜的情況下，它能創造出許多人都喜愛的影像。

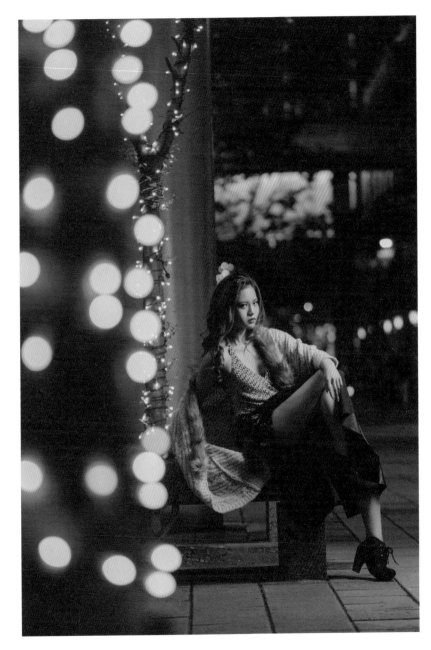

稍微後退，讓鏡頭離前景的距離拉長一點，散景的尺寸就會很明顯地縮小，當焦段不變的時候，最後影響散景尺寸的，還是以鏡頭到散景的距離為主。

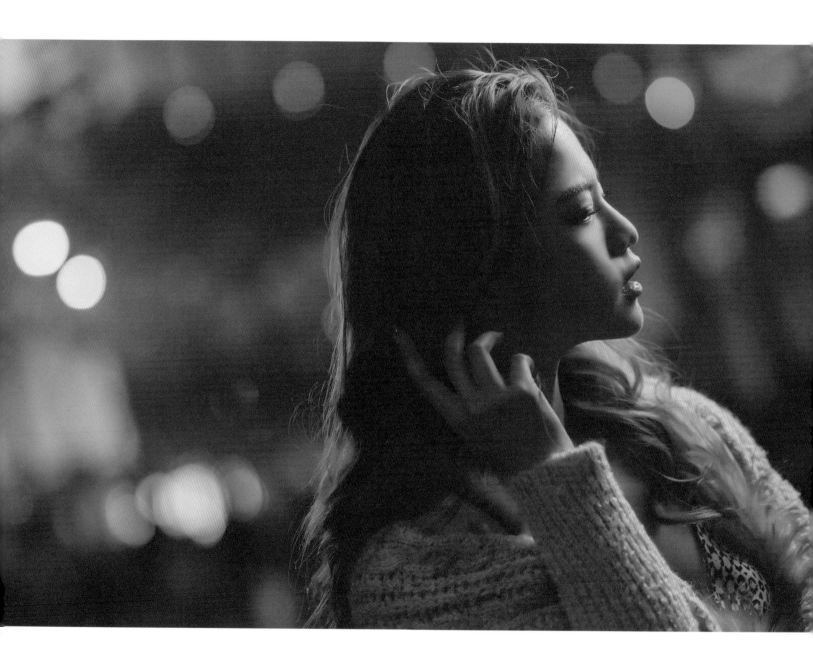

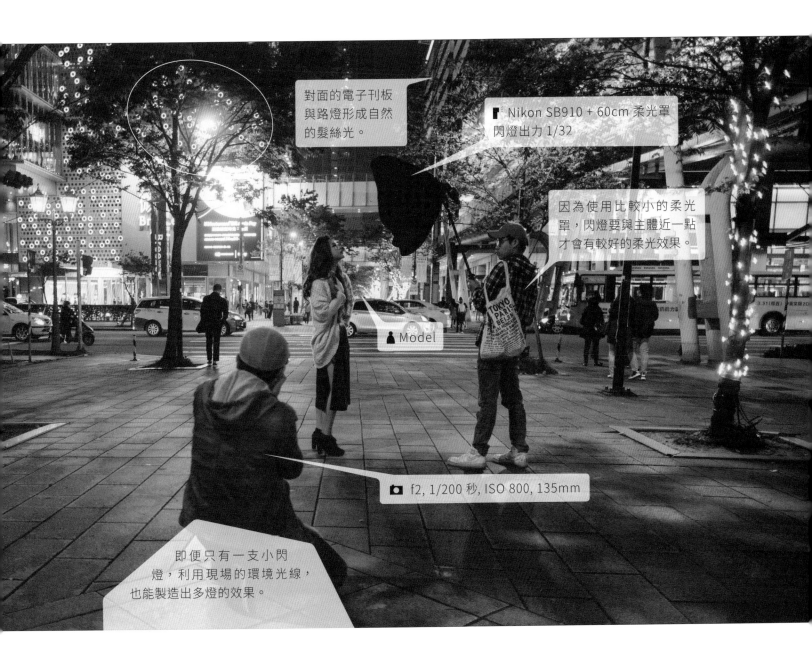

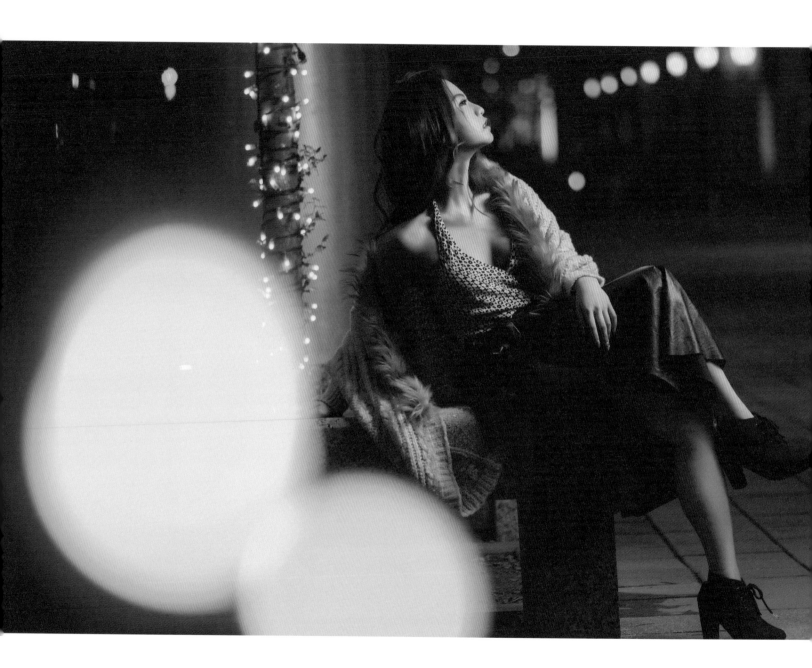

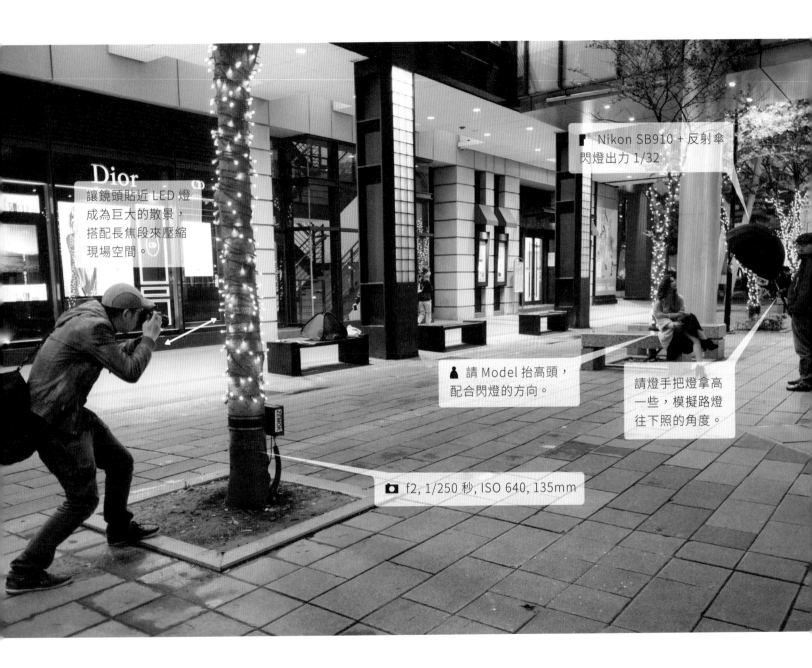

讓鏡頭貼近 LED 燈成為巨大的散景，搭配長焦段來壓縮現場空間。

Nikon SB910 + 反射傘
閃燈出力 1/32

請 Model 抬高頭，配合閃燈的方向。

請燈手把燈拿高一些，模擬路燈往下照的角度。

f2, 1/250 秒, ISO 640, 135mm

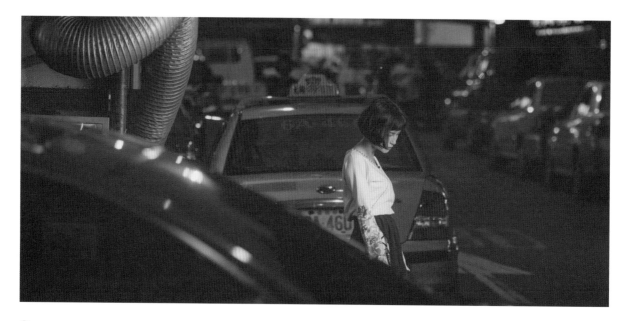

利用 big mama 柔光罩在畫面右側補光，為了降低「補光」
這件事的存在感，增加環境曝光量，減少閃燈強硬的感覺，
比較能傳達當下的氛圍。

之前有跟過電影劇組的經驗，專業的燈光團隊在佈置場景的光線時，考量的不像是攝影只要關心主燈與副燈，可能是只在定點位置按下一張快門；拍攝電影的用光，由於人物跟畫面都是動態流動的，會有更多「過度中」的畫面，如何把一個畫面中所有的光線都妥善控制好，變成另外一項課題。利用多燈拍攝夜景時，我們常會用上幾支持續光或是閃燈，套上一些不同的色片，去改變環境的氛圍，例如藍色的光線打在金屬的樓梯上，會帶有驚悚的感覺，橘黃色的光打在木頭上會讓人感到溫暖。

假設只利用一支燈，想要呈現不同的氛圍，很簡單的做法就是到街上去拍攝，熱鬧的街上自然會有許多燈光，利用街上的燈光，讓主體身上染上其他光線的顏色，創造出不一樣的畫面。可以試著調整主體跟環境光線的比例，讓主體身上的光線差不多就是環境亮度，同時環境中的光與你補的光會有一種奇妙的交互作用，互相影響卻又不干擾。

在南機場夜市周圍拍攝一系列 Tu Mi 的照片，我選擇使用大型柔光罩 big mama 進行補光，因為周遭的光源並不是很強，我希望補在 Tu Mi 身上的光線不要太硬，盡量讓光線柔和一些，比較能符合當下的氣氛。

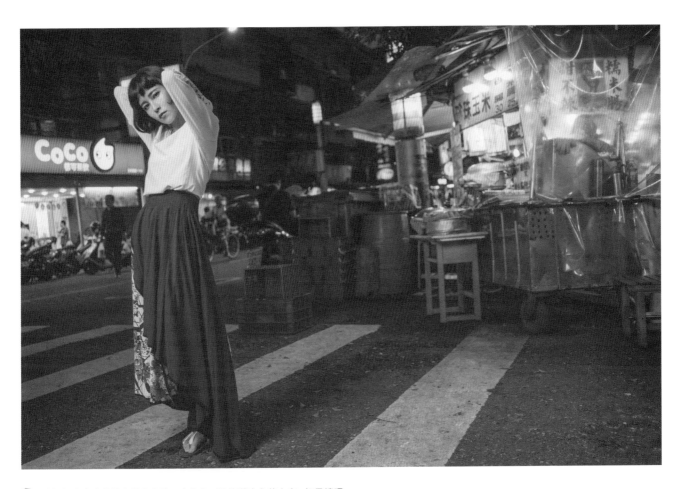

南機場夜市本身就有很多光線，由於 Tu Mi 穿著白色的上衣，如果讓環境的曝光量增加，身上多少會染到現場光的顏色，但這正好就是我要的效果。

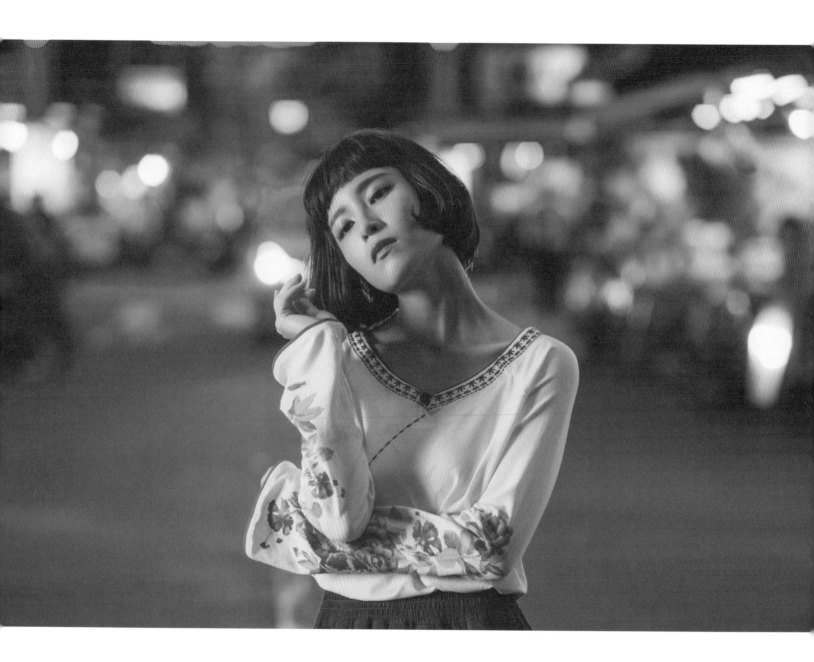

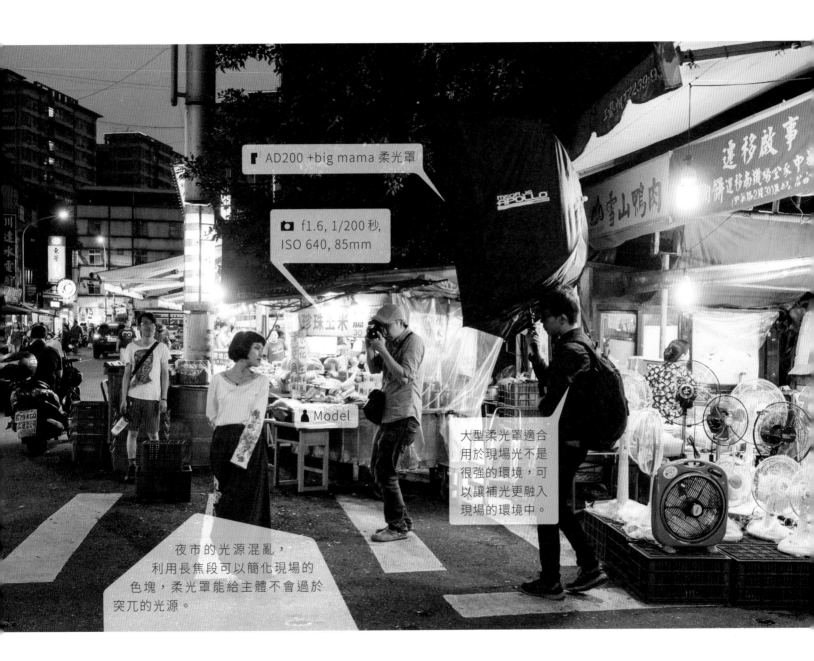

AD200 +big mama 柔光罩

f1.6, 1/200秒, ISO 640, 85mm

Model

大型柔光罩適合用於現場光不是很強的環境，可以讓補光更融入現場的環境中。

夜市的光源混亂，利用長焦段可以簡化現場的色塊，柔光罩能給主體不會過於突兀的光源。

閃燈直打？認真的嗎？

2014 年於美國匹茲堡拍攝的婚禮照片，這是很常見的婚禮紀錄影像，當大家在舞池跳舞時，利用閃燈直打搭配後連同步，重現當下熱鬧的氣氛。

有時候在非不得已的情況下，你只能選擇閃燈直打。例如在婚禮拍攝的現場，迎娶進入新人家中，燈手可能在外頭幫你顧車或是還擠不進家門，你的機頂裝著一支閃燈，卻遇到全黑的天花板，或是木頭雕刻的天花板，離左右牆壁都很遠，完全沒有跳燈的機會，偏偏房間內暗到不行。「只好直打閃燈了」這是最後腦中的唯一解答，當然也許有機會可以用高 ISO 來拍攝，但哪種方式比較妥當，就是當下攝影師的判斷了。

除此之外，直打閃燈還是有些直打閃燈才有的風格。在許多場地的拍攝，直打閃燈幾乎是唯一的手段，例如：夜店、婚禮夜晚的戶外舞會，甚至是記者搶拍的畫面，因為我們都看過這類的影像，在看到閃燈直打的影像時，很容易跟這些例子做結合，反過來說，也就很容易做出這樣的風格。

可以看到這兩張照片風格類似，但卻是截然不同的拍攝參數，最大的差異是在於兩邊的光圈與快門數

● 啪！直打的閃燈瞬間凝結了 Tu Mi 的動作，直打的光線是一記直拳，強硬卻又直接。

值。上圖採用我習慣的快門 1/250 秒，然後 ISO 提升到 640 來讓環境亮度達到我的需求（以畫面深處的街道為測光基準），為了讓閃燈影響的範圍最小，先設定成最小出力的 1/128，再以此出力來調整光圈，最後光圈直落在 f4。在這樣的思考安排下，因為我手邊這顆 35mm 的鏡頭最大光圈是 f2，如果在上面所設定的參數下，即便光圈調整到 f2，主體都還太暗，才

會選擇提高閃燈出力。

　　反之，如果光圈持續縮小，主體都會過度曝光時，才會考慮把閃燈與主體的距離拉遠，至於閃燈與主體的距離，又回到了「距離成平方反比」的老問題，離主體越遠，理論上出力要越強，同時影響的範圍就會擴大，若想要減少閃燈影響的範圍，就只能壓近閃燈。

● 透過閃燈直打搭配後簾同步，就會有種在夜店拍攝的感覺。

　　在這張照片中，所要模仿的是偏向夜店拍攝時會使用的後簾同步凝結，首先重點就是要有足夠的快門時間來晃動鏡頭，讓遠方的光線成為線條。這時候要思考的點有兩個，一個是時間要夠長，第二個是要控制後方光線的亮度，光線亮度太暗則沒有效果，光線亮度太大會干擾到主體本身，先決定需要晃動的秒數（1 秒）後，降低 ISO 與縮小光圈來讓後方的光線亮度符合預期，最後光圈縮小到 f16，因為光圈縮這麼小算是極限了，可以預期的是閃燈出力一定要更為強大，幾經調整，還是以全出力來拍攝。

　　因為是閃燈直打，以構圖來說，人物大抵上會擺放在中央，這樣的風格就是極度往中央聚焦的概念。我想要這樣的效果，不過並不想有像搶拍記者那樣狰獰的畫面，原則上光線的方向被限制了，當 Model 將臉側開拍攝時，只能補出顯寬光，光線直直地打在整個臉頰上。對於本身就很瘦，骨頭輪廓很深的 Model 並不構成問題，反而會很好看，但對於臉頰比較寬的人，這樣的作法就會顯胖，必須特別斟酌注意。

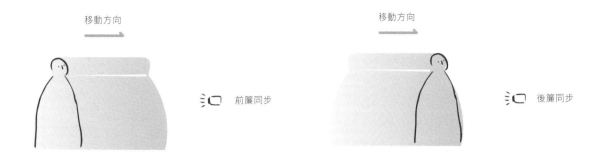

移動方向　前簾同步

移動方向　後簾同步

前、後簾同步製造殘影

對於新手來說，後簾同步四個字充滿了神秘感，每個廠牌在設定後簾同步的方式都不盡相同，調整的方式敬請參閱相機說明書，應該都會有清楚的解釋。後簾同步跟前簾同步的差別就在於，開啟快門時同步開啟閃燈，或是在快門關上前才擊發閃燈。在理解自己適合用前簾同步，或是用後簾同步的前提下，得先理解它們最主要的差異。

● **前簾同步** 代表閃燈在打開快門簾的瞬間發光，這樣會凝結物體一開始的位置，物體後續的移動便會拖曳成模糊的輪廓。

● **後簾同步** 則是閃燈在快門簾即將關閉的瞬間發光，這樣會凝結物體最後一瞬間的位置。

首先，要明白的是當快門的速度很快時，前簾跟後簾的運用沒有太明顯的差異，當快門速度很快，例如 1/250 秒，快門時間幾乎等同於閃燈擊發的時間（都在一瞬間），以拍攝一般物體而言，成品都是一張凝結瞬間的照片。對我來說，拍攝動作比較大，例

如跳舞等有肢體動作的影像時，快門要到 1/40 秒才會出現明顯的效果，若刻意要拍攝光線的話，就得比 1/4 秒更慢的快門速度，操作上才會好運用。

這兩者的差異，最常在書本或網路文章裡出現的例子，就是拍攝一個從畫面左邊走到右邊的人，當人在左邊時快門開啟，人物走到畫面右邊時快門關閉。前簾同步會拍攝到人物在左邊，往右產生拖曳的殘像；後簾同步則是從左邊開始往右拖曳殘影，然後在最右邊出現人物的實體。

簡化剛剛學到的概念，如果你想先拍攝人物原先的位置，之後讓他自由動作，留下動作的殘影，使用前簾同步會是不錯的做法，有時拍攝舞蹈畫面等動作，會選擇這樣的做法；但若想要先擷取多一些光點拖曳產生的線條，再構圖拍攝主體，就可以使用後簾同步。當閃燈補光的地方跟環境的亮度差異夠大時，便能隨意地晃動相機，直到最後閃燈瞬間凝結主體跟周圍空間。

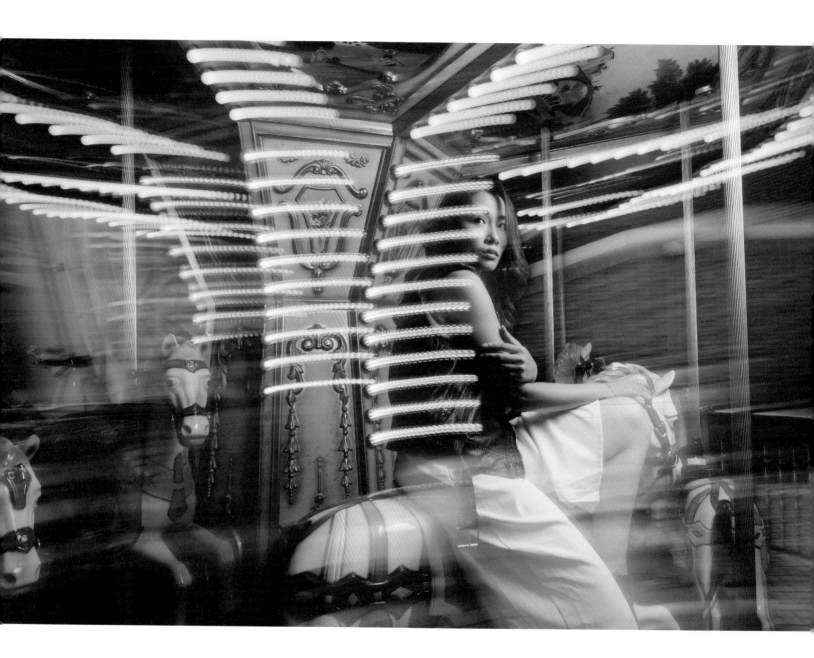

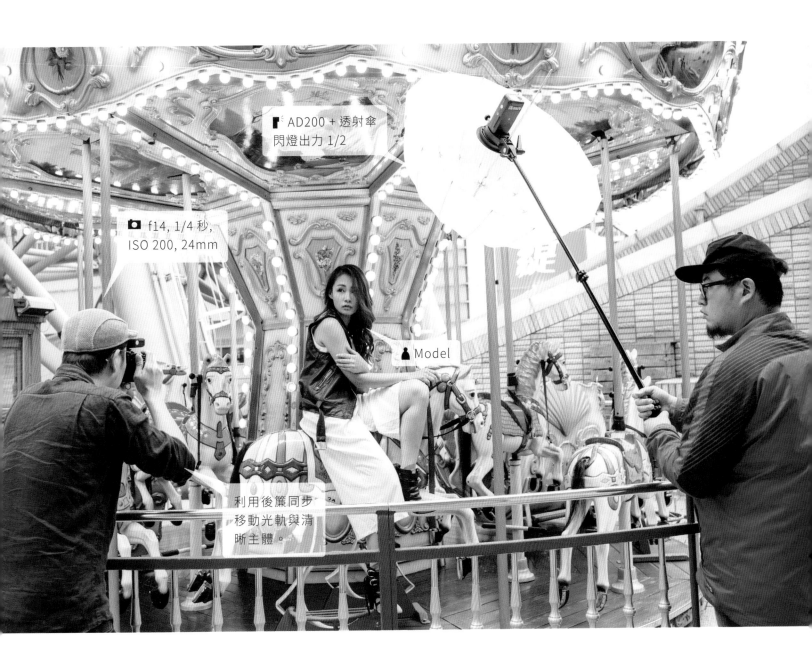

AD200 + 透射傘
閃燈出力 1/2

f14, 1/4 秒,
ISO 200, 24mm

Model

利用後簾同步
移動光軌與清
晰主體。

室內後簾同步

室內環境後簾同步 ISO 200, f10, 1/2 秒。

後簾同步可以創造不同的影像風格，即便不在戶外拍攝，在室內拍攝也可以嘗試這種做法。

下面的範例其實有點取巧，理論上是打了兩支燈，一支是凝結用的閃燈，另外一支則是暖色的持續光。請暫時把暖色持續光當成是正常室內環境會有的光源，假裝我們還是利用單燈在拍攝，不然就與這本書的標題相抵觸了。

在室內空間，現場的光線可能不會太強烈，但要能給予主體一定亮度，試著延長快門，至少時間要有 1/4 秒，你可以盡量的降低 ISO，以及縮小光圈，確保快門慢到足以拖動畫面為止。接著，測試閃燈，調整閃燈出力與位置直到閃燈能夠補亮臉部後，拍攝的時候晃動鏡頭，或選擇請被拍攝的人搖晃身體，如此一來，持續光給予主體拖曳的線條，而閃燈凝結讓最後一個瞬間的畫面銳利而清晰。

如果你像我不是利用現場光線，而是使用了一支閃燈搭配一支持續燈來拍攝這類帶有拖曳感的影像時，重點是閃燈跟持續燈的亮度比例，有幾個簡單的關鍵，掌握以後就非常簡單了。

● **快門時間** 快門時間會影響到持續燈的強度，在這個範例中，持續燈等於是環境光線，快門越慢相對越強，如果要做出比較長的拖曳感，可能需要 1/4 秒、1/2 秒，甚至更慢的快門。這會造成持續燈的亮

頻閃

度過強，我們可以控制持續燈的距離，來調整持續燈的補光範圍，接著再降低 ISO 和縮小光圈。像這張照片的光圈已經縮到 f14, ISO 200。

● **後簾同步** 其實前簾同步也能達到一樣的效果，但我自己喜歡在最後一瞬間調整截取想要的構圖，所以我會採用後簾同步來達到我要的效果。

● **閃燈凝結** 在這樣的拍攝下，我覺得調整持續燈的強度是優先的，應該要讓持續燈的強度可以打亮主體，但不至於過亮，而是中間掉偏暗的程度，剩下缺少的曝光便由閃燈來完成。閃燈無論是否有透過柔光器材，只要能夠在最後清晰地凝結主體即可，要注意的是因為光圈很小，閃燈出力通常是大出力。

比較高階的閃燈都會有內建頻閃的功能，可以設定在 1 秒內閃燈要連續即發數次，許多運動類型的拍攝為了展現一瞬間的動作分解，可以利用頻閃的方式來表現，google「頻閃」會看到很多類似的影像。不過，若沒有具有頻閃功能的閃燈，或是沒有需要這麼高頻率的凝結，其實也可以用一種很簡單的方式……。

就是用手按閃燈測試鈕。後面這張照片一共即發了兩次閃燈，過程中請 Anita 快速地甩動頭髮，當我數到三按下快門，請燈手 raphael 在頭髮甩動的同時，連續按下兩次閃燈測試鈕擊發閃燈。拍攝這樣的照片，主體上的光線必須完全來自於閃燈，不然就會有拖曳的痕跡（跟前面的範例剛好有點相反），如果不是在夜間的戶外拍攝，就要在能控制光線的攝影棚內拍攝。

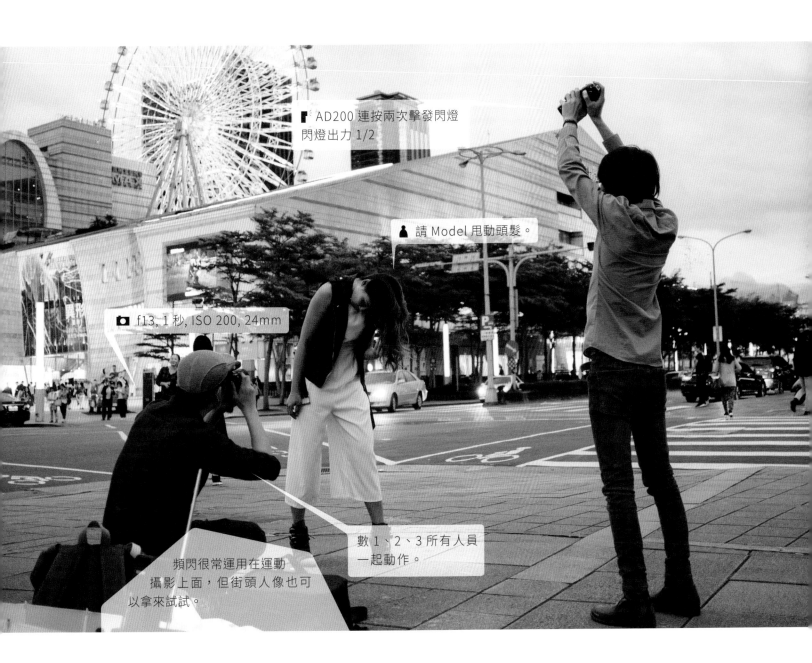

AD200 連按兩次擊發閃燈
閃燈出力 1/2

請 Model 甩動頭髮。

f13, 1 秒, ISO 200, 24mm

頻閃很常運用在運動
攝影上面，但街頭人像也可
以拿來試試。

數 1、2、3 所有人員
一起動作。

浪漫的背燈光線

背燈是一個需要很小心運用的技巧，但其實它非常簡單，只要站在人的後方，讓閃燈對著主體，相機在另一側拍攝即可。因為燈頭的角度、位置與出力，以及空氣的狀況，會有很多種不同的變化。在攝影棚內拍攝，背燈的功能主要在於打亮髮絲，創造輪廓。對於深髮色的人站在暗色的背景前，背後的那支燈可以將人物跟背景切離，不會讓人物隱沒在黑暗之中。

我自己在戶外拍攝時，特別是在拍婚紗的場合，時常運用背燈讓新人跟場景混合，例如在東京鐵塔附近，透過一支背燈讓兩個人留下輪廓，搭配上方東京鐵塔的美景，手法很簡單卻能創造出很好的效果。如果不補上這盞背燈，人物就會隱沒在黑暗之中。當然，你也可以選擇正面補光，讓兩個人都很清楚，但淺淺的輪廓有時更能傳達浪漫的氛圍……我自己是這樣解讀的。

閃燈的光線可以凝結住燈與相機之間的雨珠，假設你想要明顯的雨珠效果，那「閃燈」跟「人物」中間

就必須夾帶有更多的雨珠。這是很簡單的數學問題，當我們把閃燈放得越遠，假設希望得到相同的亮度，肯定是需要增加出力，依據前面提過的什麼「距離成平方反比」定律，我需要隨著距離去增加閃燈的出力，才能獲得跟原本一樣的亮度，這部分很好理解。

當我們把閃燈的位置往後移動時，除了會打亮更多雨珠外，閃燈能補光的範圍也會隨著燈光往後移動的距離增加而打亮更大的區塊，讓我得到很多被打亮的雨珠。聽起來好像盡量讓燈遠離主體是個不錯的選擇，對吧？但現實就是捉弄人，總是不會有「最好的辦法」，當我們把燈盡量的遠離主體後，由於閃燈會打亮的範圍變得太大，會在主體後面會產生一個很明顯的光線範圍，尤其是在地板上會產生一個巨大的三角形——光線的行徑範圍。

我自己是覺得那個三角形並不是太好看，在國外的論壇上，也時常會有用「被火車燈嚇到的鹿」來形容那樣的照片。想避免發生這樣的狀況，但似乎又不能把閃燈離主體太遠，最好的方式就是讓閃燈埋藏在

如果在空無一物的地方打背燈會有些奇怪，但如果在市區做同樣的事情，因為有環境光存在，會相對合理一些。

現場的光線裡，例如附近的街燈、車燈等，讓閃燈的光線彷彿來自於這些現場物體的光線，而不是頻空冒出一道光線。

雖然在下雨的夜裡，從背後打燈造型的雨絲相當的吸睛，但仔細想想不是那麼合理，當然你也可以說照片「抓馬」就好，為什麼一定要合理……也是啦，不過假設我們希望照片看起來合理一點，那就得考慮在附近有燈光的地方做補光。

不管是東京鐵塔的照片，或是雨中背燈，都是讓主體處在背後充滿燈光的環境，東京鐵塔那張後面有路燈，而雨中這張後面有車燈，即便是硬凹，我也可以把他們凹成是模擬路燈，或是模擬車燈。反正就是

幫燈找一下藉口，給予背後那支燈一點合理存在的可能性——雖然你我都知道那肯定不是環境光線所造成的。

下雨背燈的照片其實沒有對到焦，但因為現場的雨實在太大，怕子琁感冒耽誤她之後的行程，就決定喊停，當下只有稍微瞄了一下畫面，確定閃燈有擊發，畫面對了而已。事後才發現那是一張沒有對到焦的照片，不過，我很喜歡這張照片裡的她徜徉在雨中的氛圍，便選擇把這張照片放進書中。

有時候對焦對我來說沒有那麼重要，如果影像能傳達你要的想法，為什麼一定要精確對焦呢？

● 放掉傘，享受片刻大雨凝結的感覺吧！

● 東京鐵塔下，控制構圖讓兩個人的身體在下方的建築物跟樹林前方，再利用閃燈補輪廓光，讓人物的邊緣跟背景切割開來。

沒有什麼不可以，放膽去拍！夜晚讓光線更顯魔幻。
Everything is possible! Be bold! Night is the light magician.

後製 騙過觀看者的去背魔術

　　魔術精妙之處就是讓人看不出來，從前面的章節我們知道，很多時候為了達到好的補光效果，必須把閃燈極度靠近主體，這時如何隱藏閃燈就變成了另外一件重要的事情。我打算直接在這邊破解，其實⋯⋯就只是利用 Photoshop 修掉罷了。

隱藏閃燈

完成照

閃燈實際位置

用修補工具去背

除非是故意要讓閃燈入鏡製造工作現場的效果，否則一般在拍攝時我們都會盡力去避免閃燈進入畫面之中。如果是使用閃燈直打，多半因為閃燈出力較強，可以放置在離主體較遠的位置，比較不容易進入畫面之中。

若是使用柔光罩要補出柔和的光線，多半會需要柔光罩更靠近主體一些，這時的解套方法是巧妙地將主體安排在畫面的某一側，讓閃燈就剛好在畫面的邊緣，差一步就會進入畫面的距離，來發揮柔光的最大效益。

我們有時也會因為構圖跟場景的關係，主體勢必會在畫面靠中心的位置，閃燈如果在畫面邊緣補光，沒辦

法達到預期的效果，或使用 LED 燈，可是光線無法到達那麼遠的距離，就必須要離主體更近。不過，只要縮短與主體間的距離，燈光就會「穿鏡」。只好利用較長的燈架將燈光「伸」到畫面中，再使用常見的修補工具將燈具修掉，獲得沒有燈具在畫面內的影像。

可以在原圖中看到，為了讓補光的感覺符合預期，閃燈的位置已經進入畫面，所以在修圖的過程中需要將閃燈移除。由於沒有使用柔光罩，閃燈又位於天空中，背景相對簡單，不需要額外多拍一張素材來做修補，可以單純的用下面的三種工具去除。

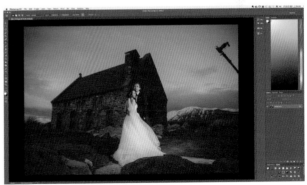

1　lone stamp 仿製印章
2　Spot Healing Brush Tool 污點修復筆刷工具
3　patch tool 修補工具

由於背景算簡單，可以直接用修補工具把閃燈跟燈架圈選起來，當圖層位於最底的圖層時，直接按下 Delete 鍵，會跳出一個對話框（fill），這時填滿類型要選擇 Content-Aware（內容感知），按下 OK 後，Photoshop 會自動選取周圍適當的顏色來填補你圈選的範圍。

可以看到按下內容感知填滿後，閃燈與燈架已經不見了，但藍色的過度還是有些不自然。放大來看，會發現原本閃燈位置背後的天空有點斷層，畢竟軟體沒有辦法很完美的把天空也修補回來，可以再利用仿製印章選取適當顏色的天空區域來修補不自然的部分，最終就能獲得沒有閃燈在畫面的完成圖。

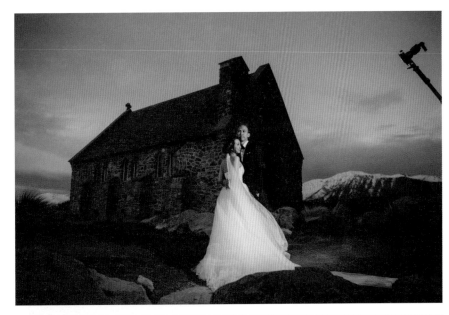

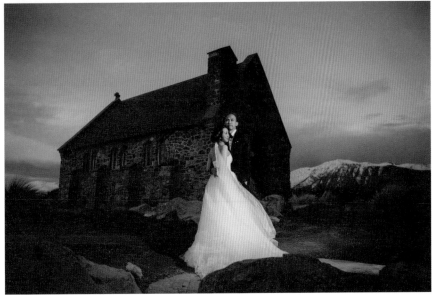

如果你使用腳架拍攝，而且拍攝過程中都沒有動到相機的位置，理論上你可以直接把兩張照片拉到同一個影像中，直接利用遮色片把燈照刷掉就可以了。不過若是用手持拍照，那就必須先經過一個對齊的動作。同樣你需要先把兩張影像都拉在同一個視窗內，讓他變成上下兩個圖層。

● **用兩張照片合成去背**

另外一種做法是連續拍攝兩張影像，一張有燈具在畫面中，一張沒有。在 Photoshop 中利用圖層的概念，將兩張影像放置到同一個視窗中，使用 Auto align layers 的功能，將兩張影像對齊，再利用遮色片把有補燈影像中的燈具，置換成另外一張影像，就能得到一張近距離補光，但沒有燈具在畫面中的照片。

若背景畫面比較複雜，或是有使用柔光罩，燈與燈具擋住了太多背景的畫面，會很難利用修補工具來調整，因為修補工具都只能從畫面中現有的物體來做修補，如果想要修補的物件不存在，是無法進行的。

右邊的照片，由於背景是磚牆，比較複雜，同時燈罩涵蓋的範圍也比較大，所以我在拍攝當下就多拍一張沒有補燈的照片作為填補背景用。

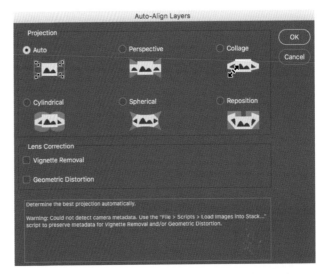

接著在 edit（編輯）下方子功能欄有一個 Auto align layers 的選項，點開後會進入下一個視窗。一般來說選擇 Auto 就可以了，因為只是單純地對齊而不是要另外做寬景或環景。按下 OK 後，兩個圖層會自動對齊，接著就只要把柔光罩利用遮色片去除即可。

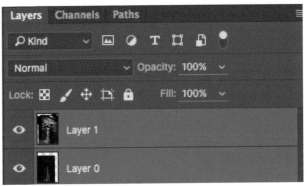

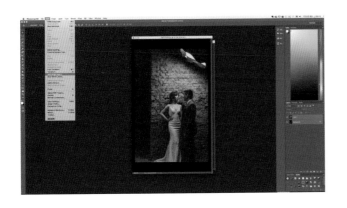

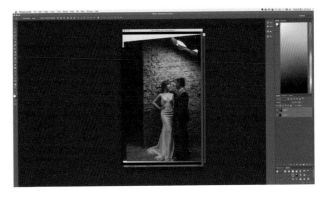

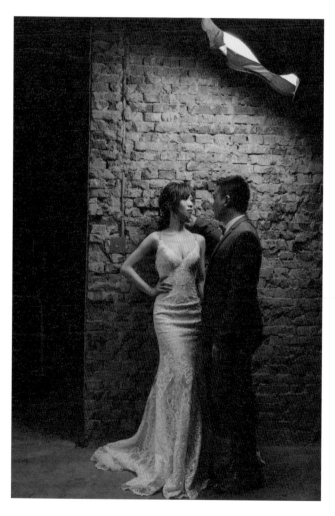
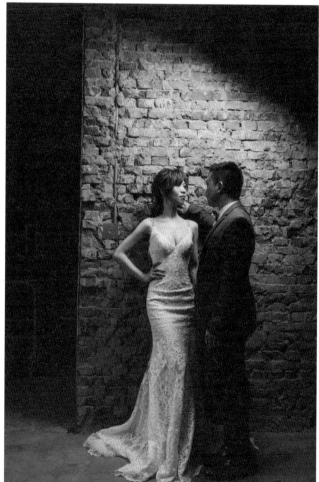

● 移除大面積的物體

　　即便是要移除較大面積的物體也是可以的，如果連燈手都在畫面中，利用兩張照片疊合的方式依然可以處理，當然還是要重申，這樣的做法對於大量拍攝比較沒那麼適合，因為等於每張照片都會增加很多後製的時間，對於少數重要的作品沒有問題，但如果一系列有很大量的照片要拍攝，建議盡量還是利用調整燈距、改變燈具等方式來達到想要的效果。

　　首先在拍攝時，同樣盡量在固定的位置拍攝兩張照片，一張有閃燈，另外一張沒有閃燈。以這張來說，因為我希望補光的位置要比 Cynthia 更高，但剛好沒有帶燈架出門，於是請大毛爬到更高的位置直接使用裸燈補光，模擬附近街燈的感覺。

　　接著同樣的將兩張影像拉到一起，變成上下兩個圖層，這裡無論是把有閃燈的放在上面圖層，或是沒有閃燈的照片放在上面的圖層，對於結果都是沒有影響的，只是兩種做法的遮色片是相反的罷了。把沒閃燈的照片放在上面的圖層（如本次範例），就是利用黑色的遮色片把 Cynthia 刷掉，露出下方有打閃燈的影像；如果是把有打閃燈的照片放在上面的圖層，就是利用黑色的遮色片把大毛消除掉。

　　使用 Auto align layers 功能把兩張影像對齊，由於畫面中有挖土機這樣線條很明確的物體，對 Photoshop 來說算是很好疊合的影像。

　　對齊後就可以使用遮色片把有補燈的影像刷出來，畫面中的曲線區域代表我有刷遮色片的範圍，可以看到除了 Cynitha 外，也把挖土機的手臂部分刷出來，因為它也有被閃燈補到，而且有補燈的效果比較好，畢竟如果燈只落在 Cynthia 上會有些不自然，也稍微利用遮色片消除了上方天空的邊界，方便後續裁切能有更多空間。

使用裁切工具把不對齊的部分刪除。最後得到完成的影像，再利用水滴筆刷，或是仿製印章稍微處理天空接縫沒有很完整的地方就行了。

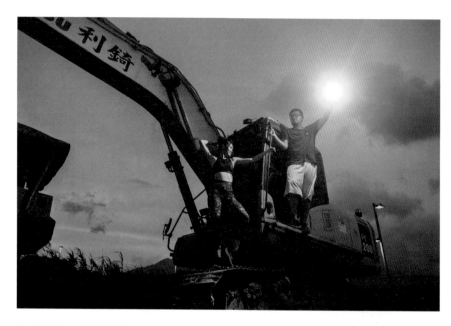

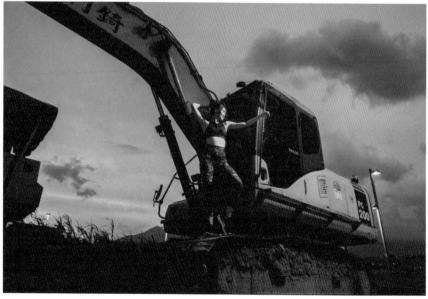

謝謝參與這本書的你

感謝這次來協助拍攝以及燈光的朋友以及團隊夥伴,包含 Raphael、大毛、阿儒、孝韋、龍果、小偉、Juilan、Ogawa、小黑、布朗,每次拍攝總是幫我扛著大量的器材,拯救了我逐漸老化的腰。

感謝協助拍攝書中主要內容的 Model 們:黃彥慈、傻鼠、伊娃、Antia、Cynthia、子琁、Miffy、Hsiangi 笑笑、Tu Mi、孫華婷,友情支援的小林 & 郭郭以及瑜伽老師 Wonder,當然還有波比。

感謝小路哥毅然決然地幫我寫了驚天動地的序,害我不在致謝把你放進來感覺會遭天譴。

感謝造型師荳荳小姐以及徐徐兒,如果沒有兩位的妝髮也不會有這麼好的成果,沒有徐徐兒,花上許多時間讓我拍攝基礎內容的部分,也沒辦法讓整本書的內容完整。

最後,感謝身為讀者的你買了這本書,雖然版稅很少,但不無小補,如果你因為這本書有所受益,對我來說便是最棒的事情。

跋

在開始寫這本書的時候，原本我們預期內容並沒有這麼多，隨著安排拍攝加上把腦中覺得應該要寫出來的內容安排好後，一切就如各位所看到的一發不可收拾。

回頭再看放在序中的那張照片，從波比的眼神光反射應該不難看出是一個巨大的方形柔光罩，實際上我使用的就是 big mama 柔光罩搭配 AD200 補光。在書中提到了不少相機拍攝參數的設定，但鮮少提及閃燈的出力，由於每家閃燈出力強度不同，很難放到同一個標準下來解釋，於是選擇省略掉部分關於出力的參數。

另外一層的意義是，從《預視》以來，我希望強調的重點一直都是「為什麼我這麼做」，而不是「現在應該怎麼做」，構成影像的方法有千百種，詮釋同一個畫面的技巧也是百家爭鳴，我一直都不覺得自己是多厲害的攝影師，充其量也只是在這裡多玩了兩年的攝影罷了。

這本書能給新手一些基本的概念，然後大家應該跨過這本書的範疇，去找尋自己喜歡的影像風格跟技巧，如此一來，你才會成為一個「厲害的攝影師」。回到書中開頭引用 Zack Arias 的話：「我們已經有太多普通的攝影師，太多人沈溺在模仿中，而跳不出前人的框架，這是可惜的事情。」

希望我所說的，能夠像一支救命的竹竿，讓你抓住後往前一蹬，暫時解除你快要溺水的狀況，不過我沒辦法帶著你到終點，最後，你依然得靠自己的想像，放掉現在手上的這支竹竿，前進至我所不及之處。

那麼，我好像也就做了一件不得了的事情。

作者	張道慈（破渡）
責任編輯	陳姿穎
封面 / 內頁 / 插畫設計	梁瀚云
行銷企劃	辛政遠 / 楊惠潔
總編輯	姚蜀芸
副社長	黃錫鉉
總經理	吳濱伶
執行長	何飛鵬
出版	創意市集
發行	英屬蓋曼群島商家庭傳媒股份有限公司城邦分公司
地址	115 台北市南港區昆陽街 16 號 7 樓
電話	(02) 2518-1133　　傳真 (02) 2500-1902
讀者服務傳真	(02) 2517-0999・(02) 2517-9666
城邦書店	115 台北市南港區昆陽街 16 號 5 樓
	電話：(02) 2500-1919
	營業時間：週一至週五 09：00-08：30
ISBN	978-986-0769-86-9
版次	2024 年 7 月 二版 3 刷
定價	新台幣 520 元 港幣 173 元

製版 / 印刷　凱林彩印股份有限公司
著作權所有・翻印必究
Printed in Taiwan

國家圖書館出版品預行編目 (CIP) 資料

單燈人像：預視現場，用一支閃燈打出各種可能【暢銷經典版】
/ 張道慈（破渡）著 . -- 二版 . -- 臺北市：創意市集出版：家庭傳
媒城邦分公司發行，2022.04　面；　公分
ISBN 978-986-0769-86-9(平裝)
1. 人像攝影 2. 攝影技術
953.3　　111001459

● 詢問書籍問題前，請註明您所購買的書名及書號，以及在哪一頁有問題，以便我們能加快處理速度為您服務。

● 我們的回答範圍，恕僅限書籍本身問題及內容撰寫不清楚的地方，關於軟體、硬體本身的問題及衍生的操作狀況，請向原廠商洽詢處理。

● 廠商合作、作者投稿、讀者意見回饋，請至 FB 粉絲團 http://www.facebook.com/InnoFair 或 Email 信箱 ifbook@hmg.com.tw

單 燈 人 像

預視現場，用一支閃燈打出各種可能

— 暢銷經典版 —